KB167333

_____학교 ____학년 ____반 _____의 책이에요.

'체험학습'이란 책에서나 수업 시간에 배운 지식을 실제 현장에서 직접 경험해 보는 공부 방법이에요. 단순히 전시된 물건을 관람하거나 공연을 보는 것이 아니라 학습을 하기 전에 미리 필요한 정보를 조사하는 것까지를 포함한 모든 활동을 의미해요. 어떻게 공부할 것인지를 준비하면 그렇지 않은 경우보다 훨씬 더 많은 것을 보고 느끼게 되겠지요. 이 책은 체험학습을 하려는 어린이들에게 좋은 길잡이 역할을 할 거예요.

❶ 가기 전에 읽어 보세요

이 책은 체험학습 현장을 어린이들이 쉽게 이해할 수 있도록 풀이한 안내서예요. 어린이들이 직접 체험학습 현장을 찾아가는 데 필요한 정보가 들어 있어요. 체험학습 현장을 가기 전에 꼼꼼히 읽어 보세요.

❷ 현장에서 비교해 보세요

이 책은 개성과 관련된 흥미진진한 역사 이야기를 현장 체험 사진과 함께 풀어 놓았어요. 책에서 본 것들을 현장에서 직접 확인하다 보면, 잘 이해가 되지 않았던 것들이 자연스럽게 이해될 거예요.

❸ 스스로 활동해 보세요

이 시리즈는 단지 지식을 전달하기 위한 교양서가 아니에요. 어린이 여러분이 교과서로 수업 시간에 배운 내용을 실제 현장에서 직접 체험하며 익힐 수 있도록 다양한 활동 내용을 담았지요. 책 중간이나 뒷부분에 이해를 돕기 위한 활동이 있으니 꼭 스스로 정리해 보세요.

❹ 견학 후 활동이 다양해요

체험학습 후에는 반드시 견학 후 여러 가지 활동을 해 보세요. 보고서 쓰기, 신문 만들기, 그림 그리기 등을 통해 체험학습에서 보고 들은 내용을 다시 한번 정리하면 알찬 체험학습이 될 거예요.

신나는 교과 체험학습 02

한반도를 품은 자주 국가, 고려의 수도 **개성**

초판 1쇄 발행 | 2016. 1. 20.
개정 3판 7쇄 발행 | 2023. 11. 10.

글 장윤선 | **그림** 민경미 | **감수** 남북역사학자협의회

발행처 김영사 | **발행인** 고세규
등록번호 제 406-2003-036호 | **등록일자** 1979. 5. 17.
주소 경기도 파주시 문발로 197(우-10881)
전화 마케팅부 031-955-3100 | 편집부 031-955-3113~20 | 팩스 031-955-3111

값은 표지에 있습니다.
ISBN 978-89-349-8441-2 64000
ISBN 978-89-349-8306-4 (세트)

좋은 독자가 좋은 책을 만듭니다. 김영사는 독자 여러분의 의견에 항상 귀 기울이고 있습니다.
전자우편 book@gimmyoung.com | 홈페이지 www.gimmyoungjr.com

어린이제품 안전특별법에 의한 표시사항
제품명 도서 제조년월일 2023년 11월 10일 제조사명 김영사 주소 10881 경기도 파주시 문발로 197
전화번호 031-955-3100 제조국명 대한민국 ⚠주의 책 모서리에 찍히거나 책장에 베이지 않게 조심하세요.

한반도를 품은 자주 국가, 고려의 수도

개성

글 장윤선 그림 민경미 감수 남북역사학자협의회

주니어김영사

차례

개성에 가기 전에

미리 준비하세요

준비물 신분증, 필기도구, 카메라, 시계,
체험학습 《개성》 책, 간식

개성 관광은 2007년 12월에 처음
시작되었어요. 하지만 2008년 11월
중단되어 지금은 갈 수 없는 곳이
되었어요. 하루빨리 개성 관광이 다시
이루어지기를 바라 보아요.

❀ 초등학생은 신분증 대신 같이 가는 어른이 경의선 남북출입사무소에서
 신원 보증서를 작성해서 제출해야 해요.

미리 알아 두세요

1. 월요일에는 개성 관광 일정이 없어요.
2. 예약을 해야 갈 수 있어요.(현대아산 홈페이지 www.ikaesong.com)
3. 정해진 코스만 관광할 수 있어요.

가는 방법

집결지인 경의선 남북출입사무소까지 가는 방법

 버스 타고 가기

개성 관광 지정 버스를 예약하고, 시간에
맞춰 아래의 장소에서 버스를 타면 경의선
남북출입사무소까지 갈 수 있어요.

🚗 자동차 타고 가기

경의선 임진강 역에 오전 6시 30분까지
도착하면, 셔틀버스를 타고 경의선
남북출입사무소까지 갈 수 있어요.

자유로, 임진강,
통일대교를 지나
경의선 남북출입사무소(남측)에 집합!
출국 검사를 받은 뒤 개성 관광 지정
버스를 타고 가는 거예요.

개성은 우리나라 땅이 아닌 북한 땅에 있어요.
그래서 마치 외국에 갈 때처럼 정해진 절차를 거쳐야 해요.
그럼, 어떤 절차를 거쳐야 하는지 알아볼까요?

첫 번째, 개성에 가려면 경의선 남북출입사무소를 반드시 거쳐야 해요.

두 번째, 경의선 남북출입사무소 2층에서 개성 관광증을 받고, 가져온 물건 가운데 북측 반입 제한 물품을 맡겨요.

세 번째, 경의선 남북출입사무소 1층에서 짐과 신분증을 보여 주세요.

네 번째, 검사 후 관광증에 적혀 있는 조 번호에 맞는 버스를 타요.

다섯 번째, 군사 분계선 북측 지역으로 들어가요. (북측 군인이 와서 신고된 입국 인원과 버스 안의 인원이 같은지 확인해요.)

여섯 번째, 북측 출입사무소에 도착하면 개성 관광증을 보여 주고 도장을 받아요. 그리고 소지품도 보여 주고 검사를 받아요.

일곱 번째, 대기하고 있던 버스에 타고 개성으로 출발해요.

코스 소개

코스 1 박연 폭포 코스(기본 코스, 소요 시간 약 7시간 30분)
박연 폭포 → 관음사 → 숭양서원 → 선죽교 → 고려 박물관 → 개성공단

코스 2 영통사 코스(단체 300명 이상, 소요 시간 약 7시간 30분)
영통사 → 숭양서원 → 선죽교 → 고려 박물관 → 개성공단

❀ 이 책은 '박연 폭포' 코스로 이루어져 있어요.

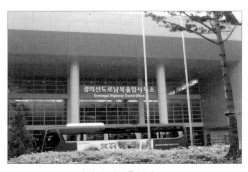

경의선 남북출입사무소

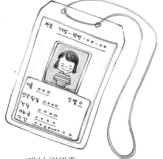

개성 관광증

개성은요…

개성은 고려의 수도이자 남과 북이 힘을 합쳐 경제 협력을 하고 있는 통일 한국의 시험장이에요. 한때 역사의 중심지였던 개성은 오늘날 고려 시대 역사의 학습장이 되고 있으며 지금도 여전히 북한의 주요 도시 중 하나이지요.

개성을 돌아보는 것은 북한의 문화와 주민들의 생활상을 경험해 보는 좋은 기회예요. 특히 분열과 대립을 극복하고자 남과 북이 협력하여 함께 꾸려 가는 개성공단은 우리 민족을 또다시 하나로 만들어 줄 수 있는 의미 있는 곳이랍니다.

개성에 가면 고려 시대 왕궁 터인 만월대와 선죽교, 성균관, 고려 왕릉과 같은 고려 시대의 주요 유적지도 볼 수 있답니다.

자, 그럼 통일과 민족 부흥의 꿈을 안고 개성으로 떠나 볼까요?

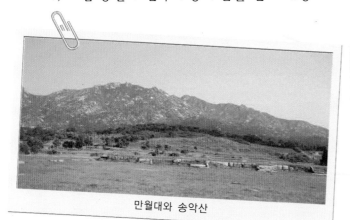
만월대와 송악산

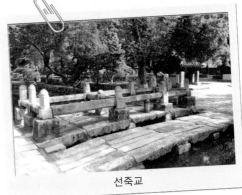
선죽교

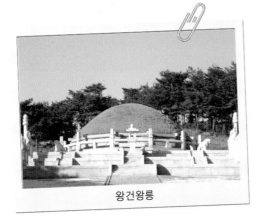
왕건왕릉

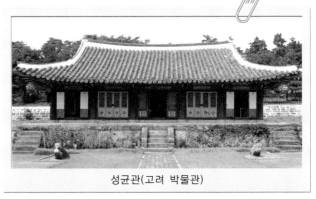
성균관(고려 박물관)

꼭, 기억하세요!

하나 개성 관광을 가려면 최소한 출발 10일 전에는 통일부에 방북 신청을 해야 해요. 경찰청에서 신원 조회를 한 뒤 북측 출입사무소에 명단을 알려 줘야 하거든요. 그래서 갑자기 갈 수 없는 사정이 생겨도 다른 사람이 대신 갈 수 없어요. 그러니 자신의 일정을 꼼꼼히 확인해 보고 신청하세요.

둘 관광증은 잘 간수해야 해요. 관광증은 여권이나 마찬가지니까요. 잃어버리면 벌금을 내야 해요(10달러 이상). 또 구기거나 낙서하거나 물에 젖지 않도록 주의해야 해요.

셋 비무장 지대를 통과할 때는 사진을 찍을 수 없어요. 북측 사람이나 시설물을 배경으로도 사진을 찍을 수 없어요.

넷 개성에서는 마음대로 돌아다니면 절대 안 돼요. 정해진 코스대로만 다녀야 해요.

다섯 가져가면 안 되는 것 : 휴대 전화, 필름 사진기, 캠코더, 비디오테이프, MP3, 네비게이션, 소형 라디오, 녹음기, 사진, 남측의 신문 및 잡지, 종교 서적

여섯 가져오면 안 되는 것 : 흙, 흙 묻은 식물, 흙 속에 묻힌 식물, 중국산 생과실, 해충(애완용 곤충 포함)

일곱 남과 북은 60년 동안 서로 다른 체제와 사회에서 살고 있어요. 그러니 사고 방식이나 행동 방식이 다를 수밖에 없어요. 문화가 다르고 낯설더라도 이를 존중하는 자세를 보여 주세요. 북한에 대해 나쁜 말을 하거나 북한 사람들에게 음식물이나 금품을 건네서는 안 돼요.

* 다시 개성 관광이 시작되면 주의사항이 달라질 수 있어요.

여기서 잠깐! **개성 방문 시 해도 되는 것에는 ○표, 해서는 안 되는 것에는 ✕표를 하세요.**

❶ 카메라로 개성 사람들의 모습을 몰래 찍어요. ()

❷ 글씨가 새겨진 바위에 앉아서 멋지게 사진을 찍어요. ()

❸ 만화책을 가져가서 북측 학생들에게 나누어 줘요. ()

❹ 마음 내킬 때 승용차를 타고 개성에 가서 여기저기를 돌아다녀요. ()

❺ 개성이 고향인 할아버지는 개성에서 흙을 가져올 수 있어요. ()

☞ 정답은 56쪽에

한눈에 보는 개성

개성은 고려 시대의 수도여서 유물과 유적이 많아요.
게다가 오늘날에는 북한의 대표적인 교육과
공업 중심 도시로서 남북 경제 협력 공단이 세워지면서
관광객들의 관심을 끌고 있지요.
자, 이제 개성에 가면 무엇을 볼 수 있는지 한번
알아볼까요?

■ 개성 체험학습 때 갈 수 있는 곳이에요.
□ 개성 체험학습 때 갈 수 없는 곳이에요.

대흥사

↑ 평양·사리원

평양·개성 고속 도로

첨성대

만월대

민속여관

왼쪽이 고려 31대 왕인 공민왕의 현릉이고, 오른쪽은 왕비인 노국 공주의 정릉이에요.

공민왕릉

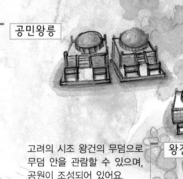

개성 학생소년궁전

고려의 시조 왕건의 무덤으로 무덤 안을 관람할 수 있으며, 공원이 조성되어 있어요.

왕건왕릉

개성역

개성극장

← 해주

이렇게 보세요!

이 책은 '개성 역사 이야기'와 '개성 답사' 두 가지 구성으로 되어 있어요. 개성에 갈 계획이 있는 친구들은 먼저 아랫부분을 따라 체험한 뒤에, 집에 돌아와 윗부분의 내용을 읽으면 이해가 잘될 거예요.

윗부분에는 고려 역사를 보여 주는 개성, 변화하는 개성에 대해 담았어요.

아랫부분에는 실제로 개성을 답사할 때 체험하게 될 것들을 소개했어요.

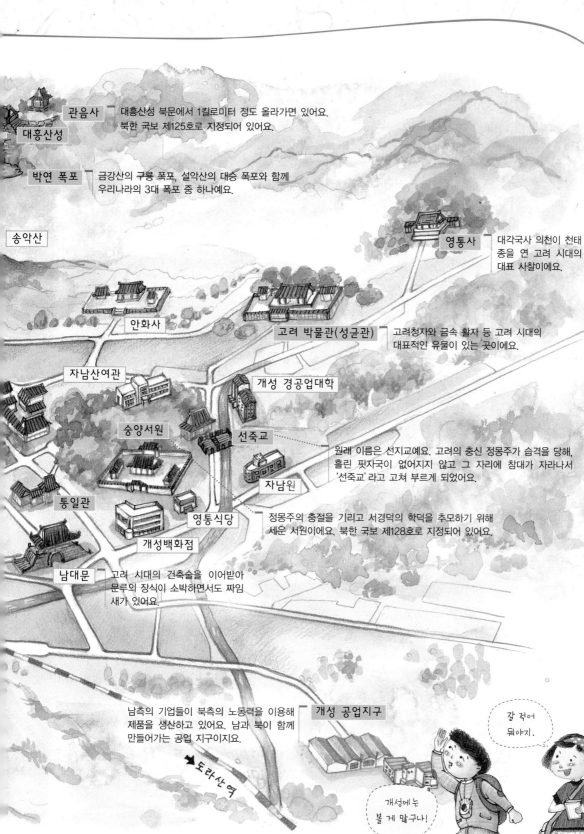

관음사 · 대흥산성 북문에서 1킬로미터 정도 올라가면 있어요. 북한 국보 제125호로 지정되어 있어요.

대흥산성

박연 폭포 · 금강산의 구룡 폭포, 설악산의 대승 폭포와 함께 우리나라의 3대 폭포 중 하나예요.

송악산

영통사 · 대각국사 의천이 천태종을 연 고려 시대의 대표 사찰이에요.

안화사

고려 박물관(성균관) · 고려청자와 금속 활자 등 고려 시대의 대표적인 유물이 있는 곳이에요.

자남산여관

개성 경공업대학

숭양서원

선죽교 · 원래 이름은 선지교예요. 고려의 충신 정몽주가 습격을 당해, 흘린 핏자국이 없어지지 않고 그 자리에 참대가 자라나서 '선죽교'라고 고쳐 부르게 되었어요.

자남원

통일관

영통식당 · 정몽주의 충절을 기리고 서경덕의 학덕을 추모하기 위해 세운 서원이에요. 북한 국보 제128호로 지정되어 있어요.

개성백화점

남대문 · 고려 시대의 건축술을 이어받아 문루의 장식이 소박하면서도 짜임새가 있어요.

개성 공업지구 · 남측의 기업들이 북측의 노동력을 이용해 제품을 생산하고 있어요. 남과 북이 함께 만들어가는 공업 지구이지요.

도라산역

개성에는 볼 게 많구나!

잘 적어 둬야지.

7

한반도 최초의 단일 국가를 이룬 고려

태조 왕건이 후삼국의 분열을 극복하고 고구려를 계승하여 나라를 세운 918년부터 멸망한 1392년까지 475년 동안 한반도를 지배했던 고려의 역사를 살펴보아요.

삼국을 통일한 신라는 8세기 후반에 이르러 혼란을 겪기 시작했어요. 이러한 혼란을 틈타 각 지방에서 새로운 나라들이 세워졌지요. 왕건은 고구려를 계승한다는 의미에서 국호를 '고려'라고 하고 개경(개성)을 수도로 정했어요. 그리고 신라의 항복을 받고 후백제를 격파하여 한반도를 통일하였답니다.

고려를 세운 태조 왕건은 고구려의 옛 땅을 되찾기 위해 북진 정책을 추진하고, 민족 통합을 위해서 다양한 지방 세력을 지배 세력으로 받아들이는 정책을 폈어요. 태조 왕건의 셋째 아들인 광종은 왕권을 강화하기 위하여 지방의 권력자인 호족이 부당하게 거느리던 노비들을 풀어 주고, 왕에 충성할 관료들을 시험으로 뽑는 과거 제도를 실시하였답니다. 성종은 이러한 토대 위에서 최승로의 건의를 받아들여 유교 사상을 바탕으로 하는 통치 체제를 확립했어요.

고려 초기는 문벌 귀족 중심의 사회였지만 1170년에 일어난 '무신의 난'으로 무신들이 중심 세력이 되었어요. 그러다 몽골과의 전쟁에서 지고 난 다음에는 원나라의 세력에 기댄 권문세족들이 권력을 잡았지요.

연표로 보는 고려 역사

	
918	고려 건국
919	개경 천도
926	발해 멸망
935	신라 고려에 항복
936	후백제 멸망, 고려의 후삼국 통일
956	노비안검법 실시
958	과거 제도 실시
992	국자감 설치
1019	귀주 대첩
1107	윤관, 여진 정벌
1126	이자겸의 난
1135	묘청의 난
1170	무신 정변

수단과 방법을 가리지 않고 대농장을 소유하는 등 타락한 행위를 일삼는 권문세족을 견제하고 개혁을 실시하기 위해 공민왕은 과거 시험을 통해 실력 있는 신진 사대부를 등용하였어요. 신진 사대부들은 이성계와 뜻을 같이 하여 새로운 나라 조선을 여는 데 큰 역할을 했답니다.

고려 시대에는 외적의 침입이 유달리 많았어요. 11세기에는 거란이, 12세기에는 여진이 침입했어요. 특히 13세기 몽골의 침입으로 시작된 오랜 전쟁으로 국토는 황폐해지고 백성들의 생활은 너무나 어려워졌어요. 하지만 백성들은 이에 굴하지 않고 항거하여 결국 외세를 물리쳤답니다.

몽골이 멸망한 뒤 세워진 명나라와 영토 문제로 갈등을 빚자 요동 정벌 길에 오른 이성계는 명나라에 가지 않고 위화도에서 군사를 돌려 권력을 장악하였어요. 이성계는 신진 사대부의 전폭적인 후원을 받아 개혁을 단행하고 1392년에 조선을 건국하였답니다. 이로써 고려는 역사 속으로 사라졌어요.

권문세족
원은 사사건건 고려 국정에 간섭하고 왕도 자기들 마음대로 바꾸곤 했어요. 이에 원의 세력을 등에 업은 역관, 환관 출신 인물이나 그 친척들이 새로운 지배 세력으로 등장했어요. 이러한 세력을 '권문세족'이라고 해요.

신진 사대부
원과의 교류가 활발해지면서 고려는 원에서 성리학을 받아들였어요. 그리고 성리학적 지식을 갖춘 사람들이 과거를 통해 관리가 되어 새로운 정치 세력을 형성하게 되었지요. 이들은 고려 후기의 개혁 정치에 동참하면서 고려의 현실에 눈을 뜨고, 비판 의식을 가지게 되었어요. 이처럼 성리학적 지식을 갖춘 비판적 정치 세력을 '신진 사대부'라고 해요.

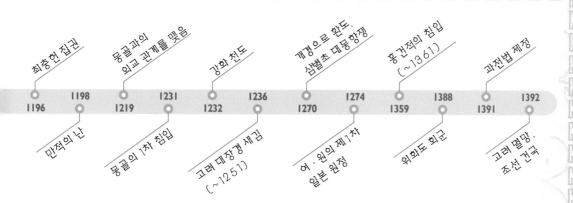

1196	1198	1219	1231	1232	1236	1270	1274	1359	1388	1391	1392

최충헌 집권 (1196)
만적의 난 (1198)
몽골과의 외교 관계를 맺음 (1219)
몽골의 1차 침입 (1231)
강화 천도 (1232)
고려 대장경 새김 (~1251) (1236)
개경으로 환도, 삼별초 대몽항쟁 (1270)
여·원의 제1차 일본 원정 (1274)
홍건적의 침입 (~1361) (1359)
위화도 회군 (1388)
과전법 제정 (1391)
고려 멸망, 조선 건국 (1392)

하나가 된 민족

우리 역사 속에서 '통일'이라고 하면 가장 먼저 통일 신라를 떠올릴 거예요. 하지만 신라의 통일은 진정한 의미의 민족 통일은 아니었어요. 통일 신라에서는 고구려가 차지했던 대동강 이북의 땅은 다스리지 못했고, 그 땅에 살았던 많은 고구려 유민*들과 함께하지 못했거든요. 하지만 고려는 후백제, 후고구려, 신라는 물론 발해의 유민까지 흡수해 한반도의 진정한 통일 국가를 이루었어요.

통일 신라는 진골 · 6두품* · 금성 출신의 귀족만이 정치에 참여할 수 있었어요. 그런데 고려는 처음으로 과거 제도를 실시함으로써 귀족이 아닌 백성들과 지방 사람들도 과거를 통해 관직에 오를 수 있는 길을 열어 주었답니다.

* 유민 : 망하여 없어진 나라의 백성을 말해요.
* 진골 : 신라 시대의 신분제인 골품제의 한 등급으로 중앙의 모든 관직에 오를 수 있어요.
* 6두품 : 신라 시대의 신분제인 골품제의 한 등급으로 승진에 제한이 있긴 했지만, 많은 인물들이 고려 조정에 참여했어요.

박연 폭포에서 관음사까지

개성은 500여 년의 고려가 보존되어 있는 역사와 문화의 중심지로, 서울과 가장 가까운 북한의 도시예요. 서울에서 차로 1시간 30분이면 도착하는 이곳에는 다양한 역사 유적과 명승지가 있어요.

지금부터 우리나라의 3대 폭포이며 송도삼절의 하나인 박연 폭포를 둘러본 뒤, 대흥산성으로 갈 거예요. 그리고 나서 고려 시대의 사찰인 관음사도 살펴보아요. 그럼, 개성으로 가는 타임머신을 타고 출발!

이처럼 흩어져 서로 다른 나라를 이루고 살던 우리 민족이 하나의 나라를 이루고 수도와 지방의 문화가 함께 어우러졌던 시기가 바로 고려 시대예요. 약 5백년 동안 한반도를 품은 고려의 중심지가 바로 개성(개경)이랍니다.

자, 그럼 우리 함께 고려의 역사 속으로 들어가 볼까요?

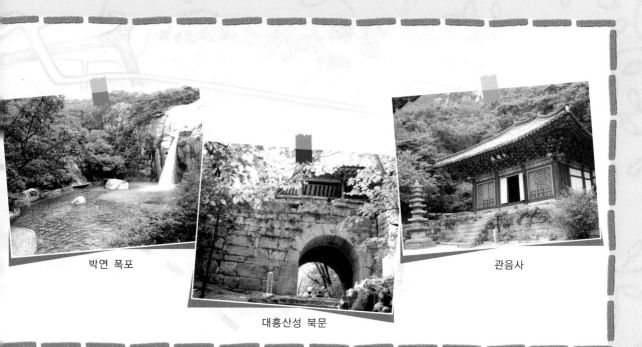

박연 폭포

대흥산성 북문

관음사

혼란을 이겨 내고 하나가 되다!

고구려와 백제를 물리치고 삼국을 통일한 통일 신라도 말기에는 진골 귀족들 간의 왕위 다툼으로 큰 혼란을 겪었어요. 이러한 혼란을 틈타 지방에서는 성을 쌓고 스스로 군대를 길러서 자신의 지역을 지키고 다스리는 이들이 나타났어요.

이들 가운데 견훤은 900년에 '후백제'를, 궁예는 901년에 '후고구려' 라는 이름으로 나라를 세웠어요.

후고구려의 궁예는 도읍을 송악으로 옮기면서 그 지역 출신의 해상 무역 세력을 이끌던 왕건을 만났어요. 왕건은 경기도의 광주와 충청도의 충주를 점령하고, 수군을 이끌고 나주를 점령해 궁예의 신망을 얻었지요. 그러나 궁예는 전투가 계속되면서 항복한 신라인을 죽이는 등 폭정을 일삼았어요.

궁예의 폭정이 갈수록 심해지자 왕건은 무력으로 궁예를 몰아내고 왕위에 올라 918년에 고려를 건국하였어요. 그리고 후백제의 견훤

🕯 송악
개성의 여러 가지 옛 이름 중 하나예요.

박연 폭포1
박연 폭포2 ▶ 대흥산성 ▶ 관음사

개성 시내를 벗어나 박연 폭포 가까이에 이르면 큰 소나무와 잣나무들이 숲을 이루고 있어요. 박연 폭포는 금강산의 구룡 폭포, 설악산의 대승 폭포와 함께 우리나라의 3대 폭포 중 하나로 꼽혀요. 폭포 위에는 바위가 넓게 파여 바가지처럼 생긴 '박연' 이라는 연못이 있고, 폭포 밑에는 폭포수에 의해 자연적으로 생겨난 연못인 '고모담' 이 있어요.

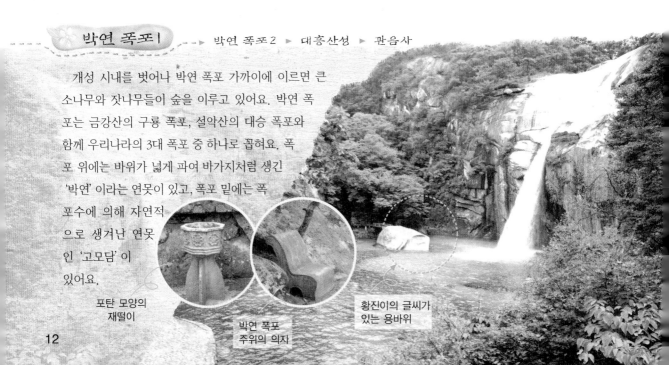

포탄 모양의
재떨이

박연 폭포
주위의 의자

황진이의 글씨가
있는 용바위

이 신라의 금성을 공격하고 약탈하자, 신라의 경순왕은 더 이상 국력 회복이 어렵다고 판단해 935년에 고려에 항복했어요. 한편, 아들끼리 권력 다툼을 벌이는 바람에 금산사에 갇히게 된 견훤이 왕건에게 항복을 하자, 왕건은 후백제를 공격하여 멸망시키고 936년에 후삼국을 통일했지요.

또, 926년에 거란의 공격으로 멸망한 발해 유민 200여 명이 고려로 찾아오자 왕건은 이들을 형제처럼 여겨 따뜻하게 맞이하였어요. 신라, 후백제, 발해 그리고 후고구려까지, 흩어졌던 민족이 다시 하나의 나라를 이루고 살아가게 되었어요.

금성
신라의 수도로 지금의 경주예요.

왕건은 발해가 멸망하자 고려로 몰려온 발해의 유민들을 같은 민족으로 생각하여 따뜻하게 맞아들이고 관직과 토지와 집을 주었어요.

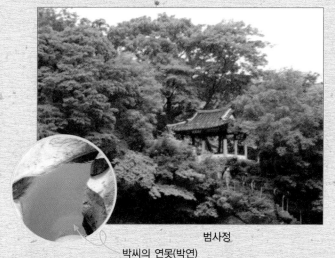

범사정

박씨의 연못(박연)

고모담의 서쪽에는 정자가 있는데, 이 정자에 올라 폭포를 바라보면 폭포의 모습이 마치 뗏목이 급류를 타고 흘러내리는 모습 같아 보인다고 해서 '범사정'이라는 이름이 붙었다고 해요.

그런데 '박연'이라는 말은 왜 붙었을까요? 옛날에 피리를 아주 잘 불던 박씨 성을 가진 사람이 폭포에 와서 피리를 불자, 물속에 살던 용왕의 딸이 그 소리에 반해 그를 용궁으로 데려가 함께 살았다 하여, '박씨의 연못'이라는 뜻으로 박연이란 이름이 붙었다고 해요. 한편, 박씨 어머니가 아들을 찾다 고모담에 떨어져 죽었다는 이야기가 전해져요.

개경을 수도로 삼다!

개경은 개성의
옛 이름이에요!

🕯 도읍
나라의 수도를 뜻해요.

🕯 시전
신라, 고려, 조선 시대
국가에서 설치한 큰 가
게를 말해요.

고려의 수도인 개경은 궁성, 황성, 나성으로 둘러싸여 있었어요. 궁성은 왕이 사는 황궁을 보호하기 위해 황궁(만월대가 바로 황궁 터 예요.) 둘레에 쌓은 성이에요. 황성은 황궁을 포함하여 여러 별궁, 그 리고 주요 관청들을 둘러싼 성이에요. 개경의 황성은 개경이 도읍이 되기 전부터 있던 성곽을 그대로 이용하였기 때문에 규모는 그리 크지 않아요. 그리고 나성은 거란과 전쟁을 겪은 뒤 황성 밖에 사는 주민들의 거주지와 시전을 포함한 도읍을 보호하기 위해 쌓은 성이 에요.

왕궁, 관청, 관리들의 집이 다 모여 있었으니 고려 정치는 개경을 중심으로 이루어졌겠지요? 전국에서 거둔 세금은 모두 개경으로 모 였고, 시전에는 고려의 특산물이 즐비했어요. 뿐만 아니라 외국 상인 까지 개경으로 모여들어 개경은 명실상부한 고려의 경제 중심지로 자 리 잡았어요.

- - - 박연 폭포1 ▶ 🌸 박연 폭포 2 - - ▶ 대흥산성 ▶ 관음사

고모담 기슭에는 물에 잠겨 윗부분만 보이는 용바위가 있 어요. 용바위를 보면 글씨가 많이 새겨져 있는데, 그중에는 황진이가 머리채에 먹을 적셔 휘둘러 썼다는 전설이 담긴 글씨도 있어요. 글의 내용은 "나는 듯 흘러내려 삼천 척을 떨어지니 하늘에서 은하수가 쏟아져 내리는 듯하구나." 이 에요.

송도의 세 가지 유명한 것을 가리키는 '송도삼절'은 유학 자 화담 서경덕의 기품과 절개, 황진이의 절색*, 그리고 박 연 폭포를 일컫는 말이에요. 박연 폭포에서 송도삼절의 흔 적을 느껴 보세요.

* 절색 : 견줄 데 없이 빼어나게 아름다운 여자를 가리키는 말이에요.

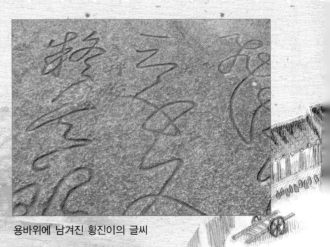

용바위에 남겨진 황진이의 글씨

시내에 궁궐같이 큰 사찰을 포함해서 백 개가 넘는 사찰이 있었던 개경은 고려 불교의 중심지였어요. 게다가 해마다 개경에서 열린 팔관회 때는 큰 놀이마당이 열렸고, 고려의 최고 교육 기관인 국자감(성균관)과 최고 사립 학교들이 다 모여 있던 개경은 고려 문화의 중심지이기도 했어요.

또 개경은 교통의 중심지였어요. 전국의 육로를 연결하는 고려의 22역도는 개경을 기준으로 뻗어 나갔어요. 외국과의 무역로 역시 개경의 외항이라고 할 수 있는 벽란도에서 시작되었고요.

22역도
고려 시대 중요한 교통로를 말해요.

개경은 919년 고려의 수도가 된 이후, 강화도로 수도를 옮겼던 30여 년을 제외한 400년 이상 고려의 수도로 제 역할을 다했어요. 개경은 지방 각지에서 온 사람들이 저마다의 다른 생활 방식을 융합하여 새로운 문화를 만들어 내는 활기찬 도시였지요.

개경은 정치, 종교, 문화, 교통의 중심지로서
활기찬 도시였어요.

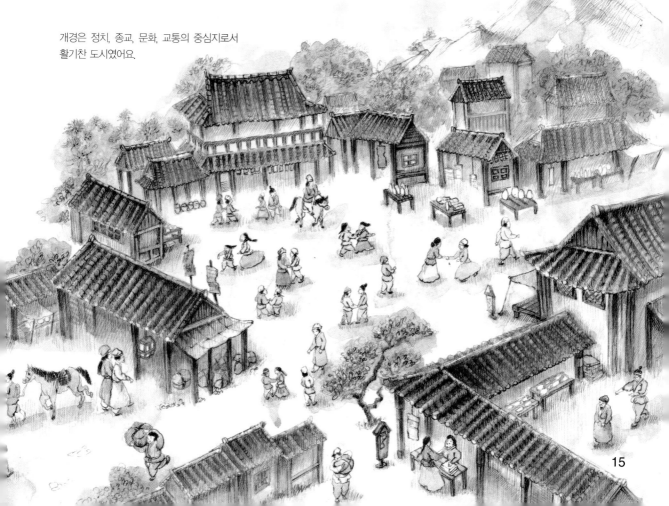

개경은 어떻게 수도가 되었을까?

《고려사》에서는 개경이 고려의 수도가 된 과정을 다음과 같이 이야기하고 있어요.

왕건의 5대조인 호경은 부소산 동쪽 골짜기에서 아들 강충과 함께 살고 있었어요. 당시 풍수지리를 잘 알던 신라의 팔원이 강충과 함께 부소산에 올라 산세를 살피고 나서, "마을을 부소산의 남쪽으로 옮기고 산에 소나무를 많이 심어 산등의 바위들이 보이지 않도록 한다면, 이곳에서 장차 삼한*을 통일할 인물이 나올 것"이라고 말했어요. 이 말을 들은 강충은 사람들과

> **풍수지리**
> 통일 신라 말의 승려 도선이 중국에서 배워 온 학문이에요. 땅마다 좋고 나쁜 기운이 있기 때문에 이를 잘 따져서 집터, 절터, 도읍지 터 등을 선택하면 사람에게 이로울 수 있다고 생각하는 것이에요.

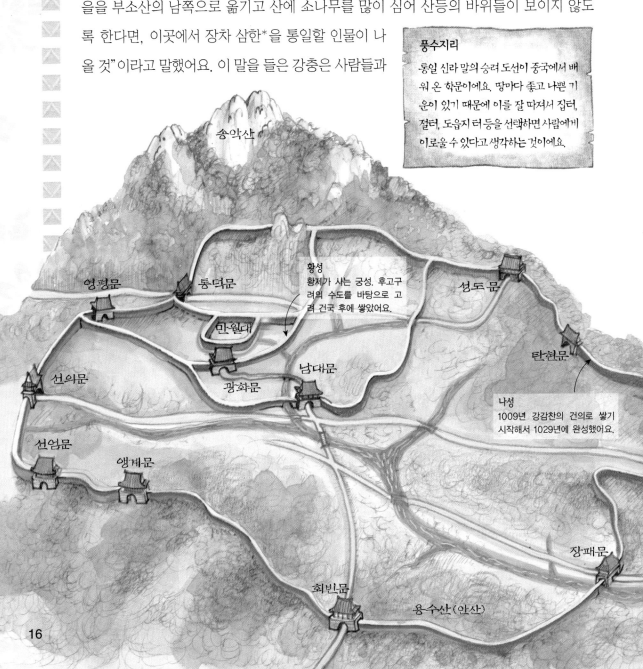

송악산

영평문 통덕문

황성
황제가 사는 궁성. 후고구려의 수도를 바탕으로 고려 건국 후에 쌓았어요.

성도문

만월대

선의문

광화문 남대문

탄현문

나성
1009년 강감찬의 건의로 쌓기 시작해서 1029년에 완성했어요.

선엄문

앵계문

장패문

회빈문

용수산 (안산)

의논하여 마을을 부소산 남쪽으로 옮기고, 온 산에 소나무를 심고, 산 이름은 '송악산' 으로, 마을 이름은 '송악군' 으로 고쳤다고 해요. 그리고 바로 이 땅에서 팔원의 말처럼 삼한을 통일한 왕건이 태어났어요.

이 이야기는 고려의 수도인 개경이 풍수지리상 좋은 땅이라고 말하고 있어요. 그렇지만 개경을 수도로 정하기까지는 많은 어려움이 있었답니다. 개경이 수도로 적당하지 않다는 의견도 많았거든요. 이런 주장의 근거는 다음과 같은 것이었어요.

우선, 개경 주위에는 넓은 평야가 없어요. 또 개경은 고려 영토의 중심이 아니라 북쪽으로 치우친 곳에 있었어요. 그리고 남부 지방부터 개경까지 세금을 거두어들이기 위해서는 오로지 조운*에 의지할 수밖에 없는데, 해적을 만나거나 천재지변으로 바닷길이 막혀 버리기라도 하면 조운을 할 수 없다는 것이에요.

그럼에도 불구하고 왕건은 개경을 수도로 정했어요. 왕건이 수도를 개경으로 정한 것은 풍수지리도 중요하지만, 부족한 부분이 있다고 해도 자신의 세력 근거지인 개경을 수도로 정하는 것이 호족들을 견제하는 데 더 유리하다고 생각했기 때문이에요.

* **삼한** : 후삼국을 말해요.
* **조운** : 나라에서 세금으로 받는 곡식을 배로 운반하는 제도를 말해요.

불교로 하나가 되다!

사찰
절을 가리키는 말이에요.

고려 왕실은 불교를 적극적으로 지원했어요. 태조 왕건이 10개의 사찰을 세운 것을 시작으로 여러 왕들이 많은 사찰을 개경에 세웠다고 해요. 지금은 많이 사라지고 없지만 현재 고려 시대 사찰의 위치와 창건 연대를 확인할 수 있는 것만도 30여 개가 넘는다고 해요. 조선 초까지도 개경에 많은 사찰이 남아 있었다는 기록도 있어요.

고려 시대의 사찰은 종교적인 기능만을 하는 장소가 아니라 정치·경제·사회·문화 면에서도 매우 중요한 역할을 하던 곳이었어요.

고려 시대에는 사찰에서 조상에 대한 제사를 지내기도 했어요. 그 외에도 사찰에서는 많은 행사가 열렸어요. 대표적인 것이 연등회와 팔관회예요.

연등회는 부처의 가르침이 어두운 세계까지 미치기를 기원하며 등불을 밝히던 행사인데, 지역마다 행해졌다고 해요.

박연 폭포1 ▶ 박연 폭포2 ▶ **대흥산성** ┈┈▶ 관음사

박연 폭포에서 범사정을 지나 산길을 올라가면 대흥산성 북문이 나와요. 북한 국보 제126호인 대흥산성은 조선 시대 한양의 북한산성과 같이 수도를 방위할 목적으로 쌓은 것이라고 추측해요.

대흥산성을 쌓은 연대는 확실하지 않지만 출토된 기와들로 볼 때, 고려 시대 초에 쌓았던 것으로 추측되고 있어요. 원래 동서남북 4개의 큰 문과 6개의 사이문이 있었는데, 현재는 북문의 축대와 문루*만 남아 있어요.

* 문루: 궁문이나 성문 위에 지은 다락집을 말해요.

대흥산성 북문

팔관회는 온 나라가 함께 다양한 토속신에게 나라의 평안을 빌며 즐기는 행사로, 개경과 서경(지금의 평양)에서 열렸어요. 이렇게 왕부터 백성까지 모두 같은 문화를 즐기니, 사람들이 모두 하나된 마음을 느낄 수 있었겠지요?

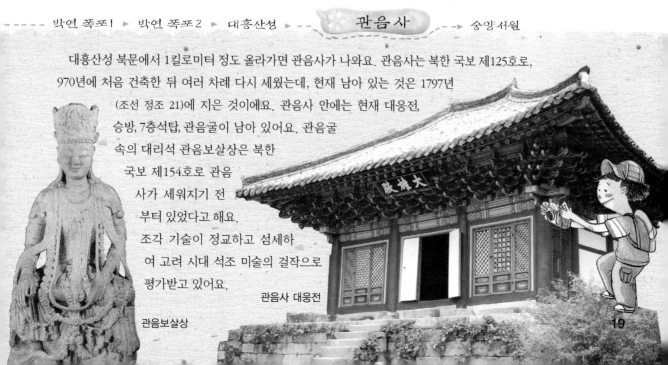

팔관회 때 온 나라가 함께 즐기며 하나가 되었어요.

태조 왕건은 '훈요 10조'에서 연등회와 팔관회를 줄이지 말라고 후손들에게 당부하기도 했어요.

고려에서는 연등회와 팔관회 외에도 다양한 불교 행사가 있었고, 마을마다 향도라는 모임을 만들어 함께 탑을 세우고 사찰도 지었답니다.

🕯 향도
매향 활동을 하는 무리예요. 매향은 미륵에게 구원을 받고자 향나무를 바닷가에 묻는 불교의 한 행사예요.

박연 폭포1 ▶ 박연 폭포2 ▶ 대흥산성 ▶ ─ ─ 관음사 ─ ─ ▶ 숭양 서원

대흥산성 북문에서 1킬로미터 정도 올라가면 관음사가 나와요. 관음사는 북한 국보 제125호로, 970년에 처음 건축한 뒤 여러 차례 다시 세웠는데, 현재 남아 있는 것은 1797년(조선 정조 21)에 지은 것이에요. 관음사 안에는 현재 대웅전, 승방, 7층석탑, 관음굴이 남아 있어요. 관음굴 속의 대리석 관음보살상은 북한 국보 제154호로 관음사가 세워지기 전부터 있었다고 해요. 조각 기술이 정교하고 섬세하여 고려 시대 석조 미술의 걸작으로 평가받고 있어요.

관음사 대웅전

관음보살상

유교로 나라를 다스리다!

왕건의 셋째 아들인 광종(고려 제4대 왕)은 왕위 계승을 둘러싼 내분을 수습하고 즉위하자마자 오랫동안 권력을 장악해 온 고위 귀족들을 숙청하고 권력을 왕에게 집중시키려 노력했어요.

광종은 신분보다는 학식과 능력에 따라 관리를 선발하기 위해 과거 제도를 실시하였고, 억울하게 노비가 된 백성들을 해방시키기 위해 노비안검법을 만들었어요.

과거 제도는 문장을 쓰는 시험인 제술업, 유교 경전 이해 시험인 명경업, 전문 분야 시험인 잡업 등 크게 세 가지 분야로 나뉘었어요. 무과 시험이 따로 없었기 때문에 군인 가운데 자질이 특히 뛰어난 사람이나, 무반 가문 사람들이 대를 이어 무신이 되었어요.

한편, 관품이 5품 이상이면 그의 자제가 관직에 나갈 수 있는 음서제가 있었어요. 천민이 아니면 누구나 과거를 볼 수 있었지만 부모가 세상을 떠난 경우에는 **탈상** 때까지 응시할 수 없었어요.

982년, 성종(고려 제6대 왕)은 신하들에게 자신이 정치를 잘할 수 있도록 조언해 줄 것을 명하였어요. 이에 최승로가 올린 것이 바로

노비안검법
통일 신라 말과 고려 초기에 억울하게 노비가 된 사람을 조사하여 다시 양인이 될 수 있도록 한 법이었어요. 호족이 소유한 노비를 양인으로 만들어 양인들에게 직접 세금도 걷고, 호족 세력을 약화시키기 위한 것이었어요.

탈상
사람이 죽은 뒤에 치르는 장례 절차의 마지막을 말해요.

여기서 잠깐! **고려 시대에 실시된 과거의 과목이 아닌 것은 무엇일까요?**

()

❶ 유교 경전 시험
❷ 글쓰기와 정책 시험
❸ 산술 등 전문 기술학 시험
❹ 무신 선발 시험

☞ 정답은 56쪽에

'시무 28조'랍니다. 시무 28조는 '마땅히 힘써야 할 28가지의 내용'이라는 뜻이에요.

최승로는 시무 28조에서 "불교는 몸을 닦는 근본이요, 유교는 나라를 다스리는 도리"라고 했어요. 최승로는 종교와 정치를 구분하고, 불교 행사(연등회나 팔관회)로 국력을 낭비하지 말고 유교의 이념으로 정치를 바로잡아야 한다고 했어요. 성종이 이를 대부분 받아들임으로써 고려 정치 체제의 골격은 유교의 바탕 위에 세워졌지요.

성종 11년(992)에는 국가의 관리를 양성하고 유교 교육을 담당할 최고 교육 기관인 국자감을 세웠어요. 국자감에는 유학과 잡학을 가르치는 학과가 있었어요. 과거에 합격하여 관리가 되기 위해서는 국자감에서 열심히 공부해야 했지요. 국자감은 나중에 이름을 성균관으로 바꾸었어요.

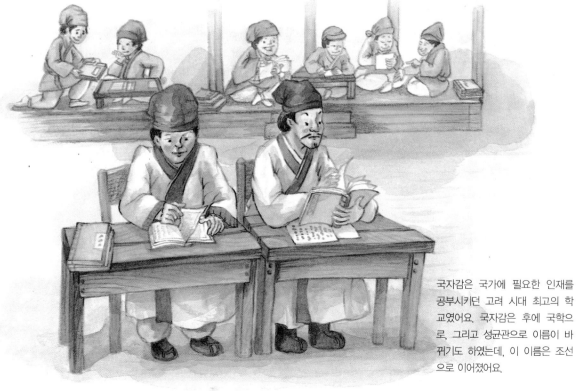

국자감은 국가에 필요한 인재를 공부시키던 고려 시대 최고의 학교였어요. 국자감은 후에 국학으로, 그리고 성균관으로 이름이 바뀌기도 하였는데, 이 이름은 조선으로 이어졌어요.

위기에 맞서는 고려

고려는 어떻게 475년 동안 지속될 수 있었을까요? 혹시 외적의 침입이나 내란 같은 게 없어서일까요?

고려 시대는 그 어느 시대보다도 외적의 침입이 많았어요. 거란, 여진, 몽골이 여러 차례 침입했거든요. 이들은 몹시도 지독하게 고려를 괴롭혔어요.

거란은 수십만 대군을 이끌고 고려를 세 차례나 침입했지요. 여진은 강한 군사력을 바탕으로 사대 관계*를 강요했고요. 몽골은 40년 동안 고려를 공격해 문화재를 불태우고 백성들을 무참히 죽이기도 했어요.

> *사대 관계 : 세력이 강한 큰 나라를 받들어 섬기는 외교 정책이에요.

숭양서원에서 고려 박물관까지

점심을 먹은 뒤에는 정몽주의 충절을 기리기 위해 그의 집터에 세웠다는 숭양서원과 표충각을 둘러보아요. 그리고 정몽주가 이방원의 부하에 의해 죽임을 당했을 때 흘린 핏자국이 남아 있다는 선죽교도 살펴보고요. 그런 다음에는 옛 성균관 건물의 내부를 수리하여 유물을 전시한 고려 박물관을 둘러보아요!

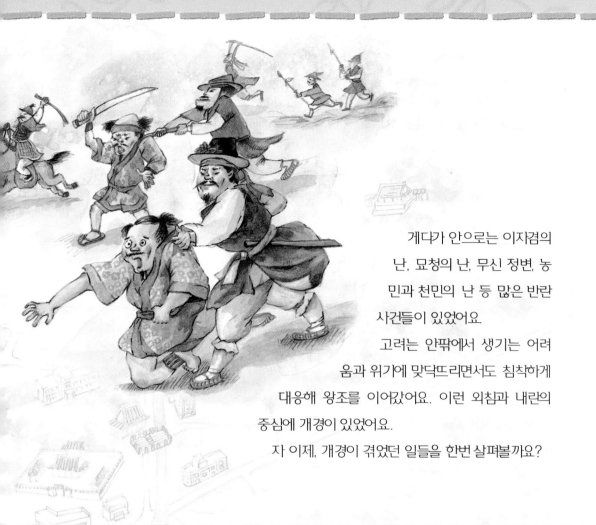

게다가 안으로는 이자겸의 난, 묘청의 난, 무신 정변, 농민과 천민의 난 등 많은 반란 사건들이 있었어요.

고려는 안팎에서 생기는 어려움과 위기에 맞닥뜨리면서도 침착하게 대응해 왕조를 이어갔어요. 이런 외침과 내란의 중심에 개경이 있었어요.

자 이제, 개경이 겪었던 일들을 한번 살펴볼까요?

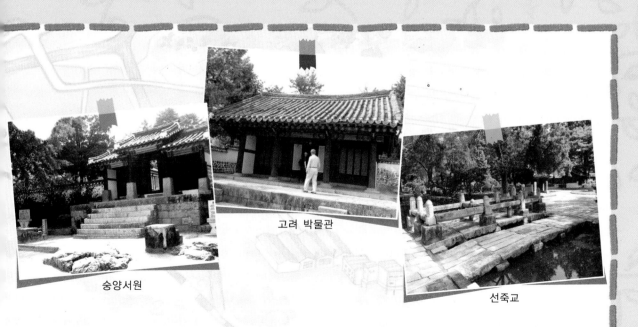

숭양서원

고려 박물관

선죽교

거란의 침입을 막다!

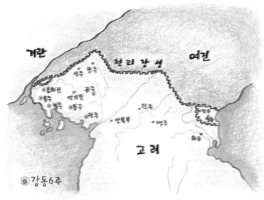

강동6주와 천리장성

발해를 멸망시킨 거란은 송나라를 공격하기 위해 고려를 먼저 침략했어요. 거란의 장수 소손녕은 자신들이 옛 고구려 땅의 새 주인이라며 고려가 개척한 서경 이북의 땅을 내놓으라고 했어요. 그러나 서희가 이에 맞서 '고려라는 국호는 고구려의 계승자' 라는 뜻이라며, 그 땅을 줄 수 없다고 일침을 놓았어요. 그러고는 압록강 근처 강동6주를 주면 거란과 대립하고 있던 송과의 관계를 끊겠다고 약속해 오히려 거란으로부터 강동6주를 얻었어요.

이후 고려의 제7대 왕 목종이 강조라는 신하에게 살해당하자 거란은 강조의 죄를 묻는다는 구실로 40만 군사를 이끌고 1010년에 다시 고려를 침략해 왔어요. 거란은 고려 왕이 직접 거란으로 가서 인사를 하겠다는 약속을 받고서야 돌아갔어요.

숭양 서원 ----> 선죽교

숭양서원은 1573년 정몽주가 살던 집터에 '문충당' 이란 이름으로 세운 곳이에요. 정몽주와 서경덕의 위패를 모셨던 곳으로, 1575년 '숭양' 으로 사액*받아 서원으로 승격되었어요.

숭양서원은 조선 말 흥선 대원군이 서원 철폐령을 내렸을 때에도 무사히 살아남은 47개 서원 가운데 하나랍니다.

*사액 : 왕이 사당이나 서원 등에 이름을 지어 새긴 현판을 내리던 것을 말해요.

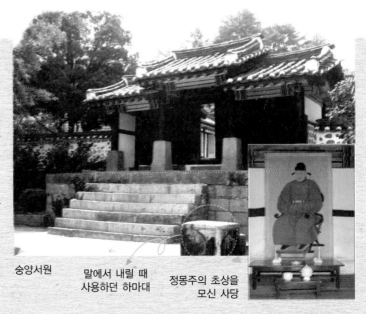

숭양서원　　말에서 내릴 때　정몽주의 초상을
　　　　　　사용하던 하마대　모신 사당

하지만 고려 국왕은 병이 났다는 핑계로 거란에 가지 않았어요. 또한 강동6주를 반환하라는 거란의 요구도 거부했지요. 결국 1018년, 거란 장수 소배압이 다시 고려를 침략해 왔지요. 그러나 고려는 이미 강감찬의 지휘 아래 거란의 침입에 대비하고 있었어요.

반환
빌리거나 차지했던 것을 되돌려 주는 것을 말해요.

흥화진에서는 둑으로 강물을 막아 두었다가 거란군이 강을 건널 때 둑을 터트려 거란군에 큰 피해를 주었고, 귀주에서는 거란이 퇴각하는 길목을 막아 마침내 큰 승리를 거두었어요.

세 차례의 침입을 막아낸 이후로 거란과 고려는 평화 조약을 맺고 큰 무력 충돌 없이 지냈어요.

고려는 거란군에 맞서 흥화진 전투에서 큰 승리를 거두었어요.

숭양서원 ▶ 선죽교 ▶ 표충각과 표충비 ▶ 고려 박물관 ▶ 고려 박물관 야외

선죽교는 개성시 선죽동 자남산 동쪽 기슭의 작은 개울에 있어요. 고려 말의 충신 정몽주가 여기에서 이방원의 부하에게 살해되었어요. 이 다리의 이름은 원래 '선지교'였는데, 정몽주가 죽은 날 대나무가 솟아났다고 하여 '선죽교'라고 부르게 되었어요.

선죽교비(한석봉 글씨)

북진의 꿈을 잃다!

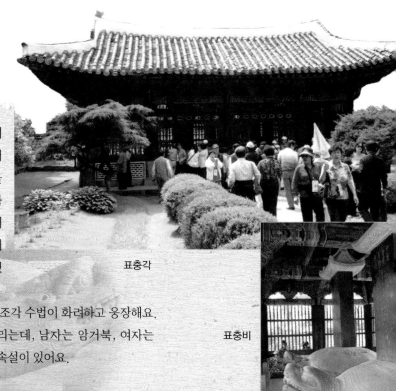

북진 정책의 중심지, 서경
고려는 평양을 '서경'이라고 하여 북진 정책의 중심지로 삼았어요. 개경에 있는 관청들을 서경에 그대로 설치하여 후손들에게도 해마다 일정 기간 동안 서경에서 머무르며 일을 하도록 했어요.

태조 왕건은 즉위하자마자 국호를 고려라고 하여 고구려를 계승한다는 뜻을 분명하게 선포했어요. 그리고 북진 정책을 펼쳐 고구려의 옛 도성인 평양을 북진 정책의 거점으로 삼고 광활한 고구려의 옛 땅을 되찾으려고 했어요. 그래서 황폐해진 평양에 성을 쌓아 백성들을 이주시키고, 평양을 '서경'이라고 부르며 수도인 개경에 버금가는 무게를 실어 주었어요.

이때 중국 땅에서는 여진이 금나라를 세웠어요. 금은 1125년에 거란을 멸망시킨 다음 송나라의 수도까지 점령한 뒤, 고려에 사대 관계를 요구했어요. 제대로 싸워 보지도 않고 금과 사대 관계를 맺는 것은 안 된다는 사람들도 있었지만 당시 실권자였던 이자겸 등은 현실적으로 큰 나라인 금과 싸우는 것은 불가능하다고 생각했어요. 이들의 주장으로 고려는 금과 사대 관계를 맺게 되었어요.

표충각과 표충비

선죽교 옆에 있는 '표충각'이란 건물에는 특별한 비석이 두 개 있어요. 목숨을 버리면서까지 임금을 섬긴 정몽주의 충정을 기려 조선의 영조와 고종이 각각 1740년과 1872년에 세운 '표충비'가 바로 그것이에요. 영조가 세운 비석을 보면 당파 싸움에 여념이 없던 조선 중기에 진짜 충신을 그렸던 영조의 마음이 헤아려져요.

두 비석을 받치고 있는 거대한 돌거북은 조각 수법이 화려하고 웅장해요. 오른쪽이 숫거북, 왼쪽이 암거북으로 불리는데, 남자는 암거북, 여자는 숫거북의 머리를 만지면 아들을 낳는다는 속설이 있어요.

표충각

표충비

이로써 북진 정책은 사실상 중단되었고, 개경의 문벌 귀족들이 권력을 장악하게 되었어요. 그리고 서경 출신 관료들은 권력에서 점차 멀어졌어요.

서경 출신인 묘청은 권력을 잡기 위해 풍수지리설을 내세우며 서경 천도를 주장하였어요. 개경은 기운이 이미 쇠약해졌으니 기운이 왕성한 서경으로 수도를 옮겨야 한다는 것이었죠. 그래서 기름이 든 떡을 서경을 지나는 대동강에 넣어 기름이 떠오르게 해 놓고, 용이 대동강에 살기 때문에 오색 기름이 떠오른 것이라고 말하고 다녔어요. 그러나 이 술책이 탄로가 나 서경 천도가 불가능해지자 묘청은 군사를 모아 1135년에 서경에서 반란을 일으켰지요.

인종(고려 제17대 왕)은 김부식에게 반란군을 토벌하라고 명령했어요. 김부식은 서경이 방비가 튼튼하고 식량과 군사도 넉넉한 것을 알고 지구전을 펼쳤어요. 김부식의 전략은 적중했고, 결국 묘청은 내부 분란으로 암살당하고 반란군도 항복하고 말았어요.

천도
수도를 옮기는 것을 말해요.

지구전
승부를 빨리 내지 않고 오랫동안 끌어 가며 싸우는 거예요.

고려 박물관

→ 고려 박물관 I관

성균관 입구의 수백 년 된 나무

고려 박물관은 우리나라 대학의 효시인 고려 성균관의 건물과 땅을 그대로 이용하고 있어요. 드넓은 뜰은 고궁처럼 아늑하고 운치가 있는데, 특히 나이가 오백 살이 넘는다는 느티나무와 은행나무에는 고결한 기운이 풍겨 나와요.

성균관은 유교 윤리에 따라 검약하고 소박하게 꾸며졌어요. 크게 4개 영역에 18동의 건물이 있는데, 앞쪽에는 명륜당을 중심으로 강의하는 구역이 있고, 뒤편에는 공자 제사를 지내던 대성전이, 그 앞뜰 좌우로 이름난 유학자들에게 제사를 지내던 동무와 서무가 있어요. 현재는 건물 내부를 4개의 전시관으로 구성해 1,000여 점의 고려 유물을 전시하는 고려 박물관으로 사용하고 있어요.

활기찬 무역 국가, 코리아

고려는 상업을 중요하게 여겨 국가 차원에서 보호하고 장려했어요. 그래서 직접 개경의 '남대가' 라는 큰길가에 시전*을 설치하여 나라에서 운영했어요. 그래서 남대가에는 종이를 파는 지전, 말을 파는 마전, 차를 파는 다점, 만두를 파는 쌍화점 등 다양한 가게가 있었어요.

남대가는 지방에서 올라오는 각종 물자가 관청이나 궁궐로 들어가기 전에 마지막으로 모이는 곳이기도 하였어요. 출퇴근하는 벼슬아치와 서리, 외국 사신, 훈련 나가는 군인, 도성 주변에서 볼일 보러 온 사람들, 공물을 가지고 올라온 향리와 그 심부름꾼, 물건을 사려는 주민과 상인들로 늘 붐볐지요.

남대가를 사이에 두고 물가의 안정과 공정한 거래를 감독하는 경시서와 감옥인 가구소가 마주 서 있었는데, 시장에서 싸움을 하거나 물건을 훔치다가는 꼼짝없이 가구소 감옥 신세를 져야 했지요.

*시전 : 시장 거리에 있었던 큰 가게를 말해요.

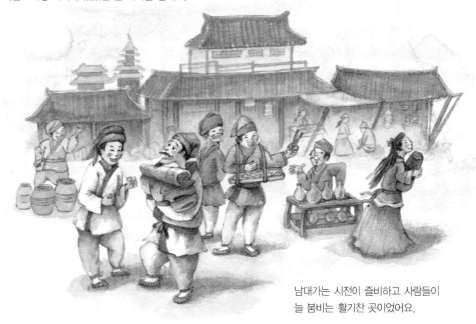

남대가는 시전이 즐비하고 사람들이 늘 붐비는 활기찬 곳이었어요.

나라 안의 모든 상업 활동뿐만 아니라 외국과의 무역까지 장사하는 재주가 뛰어난 개경 상인이 도맡아서 했어요.

외국과의 무역은 주로 개경에서 서쪽으로 약 12킬로미터 떨어져 있는 예성강 하구 벽란도에서 이루어졌는데, 벽란도는 '푸른 물결이 넘실대는 나루' 라는 뜻이에요. 벽란도에서 개경까지 가는 길에는 가게가 늘어서 있어서 비나 눈이 오는 날에도 가게 처마를 따라 걸어가면 개경에 도착할 때까지 옷이 젖지 않았다고 해요.

고려 전기에는 송을 비롯하여 요·금·일본 등 주변 나라 외에도 멀리 아라비아와도 교역했어요. 《고려사》에는 11세기에 많은 외국인들이 개경을 방문했다고 기록되어 있어요. 이때 교류한 서역 상인들이 외국에 '코리아(또는 코레아)' 라는 이름을 전한 것이 계기가 되어 우리나라는 세계에 '코리아' 로 알려지게 되었다고 해요.

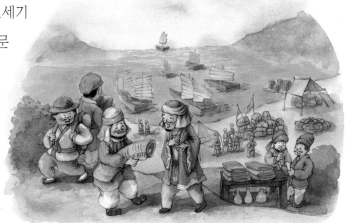

벽란도는 송나라를 비롯하여 요, 금, 일본뿐만 아니라 아라비아 상인들이 몰려들었던 국제 무역항이었어요.

여기서 잠깐!

고려 전기에 우리나라와 교역했던 서역 상인들이 부른 것을 계기로 알려진 우리나라의 이름을 써 보세요.

| 보기 | • 코리아 • 조선 • 아라비아 • 벽란도 |

☞ 정답은 56쪽에

무신이 천하를 지배하다!

🕯️ **오병수박희**
다섯 명이 한 조가 되어 맨손으로 펼치는 격투기 예요.

🕯️ **품계**
관리의 직위를 나눈 등급을 말해요.

의종(고려 제18대 왕)은 경치 좋은 곳에서 문신들과 잔치하기를 좋아했어요. 무신 정변이 일어난 날도 보현원이라는 곳으로 놀러 가는 길에 오병수박희를 열었어요. 이 경기에서 나이 많은 대장군 이소응이 젊은 무신의 힘에 밀리자, 젊고 품계도 낮은 문신 한뢰가 이소응의 뺨을 때렸어요. 무신들은 분개했고, 결국 그날 저녁 정중부, 이의방, 이고 등은 정변을 일으켜 문신을 모두 죽였어요. 이때부터 무신들이 고려를 100년 동안 지배했어요.

처음에는 이고를 몰아내고 이의방과 정중부가 권력을 나누어 가졌지만, 나중에 정중부가 이의방을 살해하고 권력을 독차지했어요. 그러나 정중부도 5년 뒤 경대승에게 살해당했지요. 경대승이 병으로 죽은 후에는 이의민이 정권을 장악했는데, 이의민과 그의 아들들의 횡포는 이루 말할 수가 없었어요. 그러던 중 이의민 아들의 종이 최충헌의 동생 최충수가 기르던 비둘기를 빼앗는 일이 일어나자 격분한 최충헌 형제가 이의민을 죽이고 권력을 잡았어요.

고려 박물관 1관 → 고려 박물관 2관 ▶ 고려 박물관 3관

고려 박물관 1관은 원래 고려와 조선의 훌륭한 학자들에게 제사를 지내던 곳이었어요. 현재는 개경의 옛 지도, 만월대 모형, 만적의 난 등 고려의 역사적 변화를 보여 주는 자료들이 전시되어 있어요.

만월대 모형

얼마 뒤 최충헌은 동생마저 제거하고 권력을 독점했고 이후 60년 간 그의 아들, 손자들이 권력을 독점했어요.

이렇게 이어진 무신 정권에서는 지방에 대한 통제력이 급속도로 약해졌지요. 무신 정권은 다른 어느 정권보다 더 폭력적으로 백성들을 억압했어요. 그러자 농민과 천민들의 봉기가 여러 곳에서 일어났어요. 그중 최충헌의 집 노비였던 만적이 1198년에 일으킨 난에 대해 알아볼까요?

만적은 노비들에게 "무신이 권력을 잡은 이래로 출세한 천민이 많다. 왕후장상이 될 사람이 따로 있겠는가? 누구나 때가 오면 할 수 있다. 왜 우리만 매를 맞으며 힘들게 일해야 하는가? 우리도 한 번 세상을 바꿔 보자."라고 주장했어요.

만적은 권력자들을 처단하고 노비 문서를 모두 불태운 뒤 권력을 잡겠다는 계획을 세우고 거사의 날을 정했어요. 하지만 밀고자가 있어서 계획은 실패하고 말지요. 비록 그들의 계획은 실패했지만 고려 시대에 노비가 스스로 신분의 해방을 시도했다는 점에서 의미있는 사건이었답니다.

💧 봉기
벌떼처럼 떼 지어 세차게 일어나는 것을 말해요.

💧 왕후장상
제왕·제후·장수·재상을 아울러 이르는 말이에요.

만적이 일으킨 난의 의의
만적의 난은 실패했지만 역사적으로 큰 의의가 있어요. 천민 계층이 주도적으로 이끈 최초의 조직적인 신분 해방 운동이기 때문이에요. 또한 많은 관노비나 사노비들이 참여하여 이후 천민의 신분 해방 운동에 큰 영향을 주었어요.

🌸 고려 박물관 2관 → 고려 박물관 3관

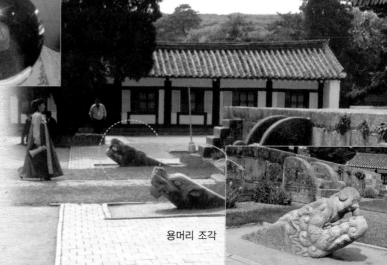

고려 박물관 2관은 원래는 공자에게 제사를 지내는 대성전이었어요. 입구에 있는 용머리 조각은 수창궁 터와 회경전 터에 있던 것을 옮겨 왔다고 해요. 건물 안에는 쇠활자, 청자,《고려사천문지》의 기록 등 고려 과학의 발전을 보여 주는 자료들이 전시되어 있어요.

이마 전(順) 자가 새겨진 쇠활자

용머리 조각

몽골과 40년을 싸우다!

몽골에 쫓기던 거란 부족이 고려 영토였던 강동성(지금의 평안남도)에 침입하자 몽골군은 거란을 함께 공격할 것을 고려에 제의했어요. 이에 고려와 몽골은 거란을 강동성에서 몰아낸 다음 형제의 맹약을 맺었지요. 이후 고려에 온 몽골 사신이 행패를 부리고 돌아가는 길에 압록강 근처에서 피살되는 사건이 벌어졌고, 이를 구실로 내세우며 몽골 군대가 1231년에 고려를 침략했어요. 개경은 눈 깜작할 사이에 포위당했고, 고려는 몽골에 강화를 제의했어요.

강화를 맺은 뒤 몽골은 고려에 점점 더 무리한 조공을 요구해 왔어요. 이에 최우는 몽골과의 항전을 결심하고 수군이 약한 몽골군의 약점을 이용하기 위해 강화도로 수도를 옮겼어요.

몽골은 장수 살리타를 보내어 다시 고려를 침입하였지요. 살리타는 개경을 함락시키고, 남경(지금의 서울)을 거쳐 한강 이남까지 내려왔어요. 그러나 처인성(지금의 경기도 용인)에서 살리타가 고려의 승

형제의 맹약
서로 형제처럼 지내자는 굳은 약속을 말해요.

강화
전쟁을 끝내고 평화를 회복하기 위해 싸움 당사자 간에 맺는 합의를 말해요.

조공
속국이 종주국에 때를 맞추어 예물을 바치던 일 또는 그 예물을 말해요.

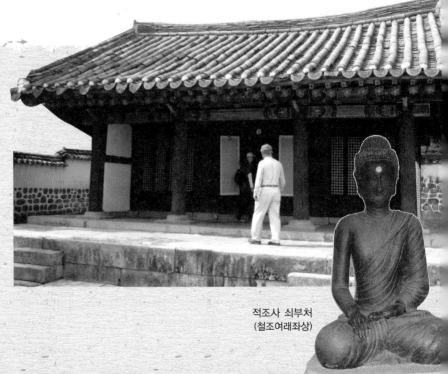

고려 박물관 3관

고려 박물관 3관은 원래 공자 등 다섯 성현의 위패를 모시는 사당이었는데, 지금은 적조사 쇠부처 하나만을 전시하고 있어요. 적조사 쇠부처는 북한의 국보 제147호로 당당한 체구, 법복의 생생한 주름과 미소가 매우 세련된 불상이에요.

적조사 쇠부처
(철조여래좌상)

려 김윤후에게 살해되자, 몽골
군은 사기를 잃고 북쪽으로
물러갔어요.

1231년부터 30여 년간 여섯 차례 침입한 몽골에 대항하여 고려는 최선을 다해 싸웠어요.

그 뒤에도 몽골은 고려에
자주 침입했는데, 그때마다
고려는 있는 힘을 다해 항
전하였어요. 특히 사회적으로
천대받던 노비와 천민들이 용감하게 싸웠어요. 또 부처의 힘을 빌려
어려움을 이겨내려고 대장경을 새기기도 하였지요.

무신 정권이 붕괴되고 왕실과 관리들은 개경으로 환도했어요. 하
지만 최씨 정권의 군사적 기반이었던 삼별초는 배중손의 지휘 아래
제주도까지 가서 몽골과의 항쟁을 계속했어요. 그러다 결국 삼별초
는 고려와 몽골군의 대대적인 공격에 밀려 진압되고 말아요. 비록
뜻을 이루지는 못하였지만, 삼별초의 항쟁은 고려 무인들의 몽골에
대한 항쟁 의식을 잘 보여 준답니다.

환도
수도를 옮겼다가 다시
옛 수도로 돌아오는 것
을 말해요.

고려 박물관 4관 → 고려 박물관 야외 전시장!

고려 박물관 4관은 훌륭한 학자들에게 제사를 지내던 곳이었어요. 이곳에는 불일사탑에서 나온 유물들, 사신도
가 새겨진 석관, 공민왕릉의 모형 등이 전시되어 있어 고려 시대의 금속 공예 및 건축의 발전을 볼 수 있어요. 공민
왕릉의 모형은 무덤 속의 벽화까지 그대로 재현해 놓았어요.

공민왕릉 모형 내부의 벽화

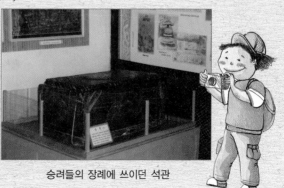

승려들의 장례에 쓰이던 석관

33

강화도에서 있었던 일

강화도는 고려 역사에서 많이 등장하는 섬이에요. 몽골이 침입했을 때는 수도가 되기도 했고, 백성들의 생활 터전이 되기도 했어요. 또한 강화도에서 대장경을 만들기도 했지요.
자, 고려의 역사가 살아 숨 쉬는 강화도에 대해 살펴보아요.

🍃 성을 쌓았어요.

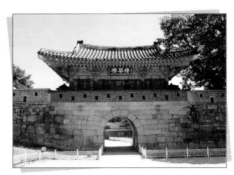

강화성

고려는 강화도로 수도를 옮기기 전에 군대를 동원하여 강화도에 궁궐을 짓고 도성을 쌓았어요. 그리고 몽골이 다시 침입하자 1232년에 강화도로 수도를 옮겼어요. 하지만 그때까지도 왕궁과 도성 및 관아의 시설이 모두 완공되지는 않았어요. 1234년에서야 강화성과 궁궐 및 관공서들을 개성의 궁궐과 비슷하게 지을 수 있었어요.

🍃 간척을 했어요.

최씨 정권은 강화도 지키기에 여념이 없었기 때문에 전쟁은 육지에 남은 백성들의 몫이었어요. 백성들은 전쟁 틈틈이 농사를 지어 강화도로 세금도 보내야 했지요. 그럼, 강화도에 살던 백성들의 생활은 어땠을까요?

강화도에 살던 농민들은 부족한 군량미를 확보하기 위해 바다를 메워 땅으로 만들었어요.

식량을 확보하기 위해 백성들이 직접 바다를 메워 땅으로 만들었어요.

🌿 대장경을 만들었어요.

불교가 나라의 종교가 되자 고려 시대에는 불경이 많이 간행되었어요. 덕분에 목판 인쇄술도 크게 발전했지요. 또한 거란의 침입을 부처의 힘으로 물리치고자 거의 20년에 걸쳐 '초조대장경'을 만들었어요. 그러나 몽골의 침입으로 대장경은 불타 없어졌어요. 이후 다시 재조대장경을 만들었어요. 모두 8만여 장이라서 '팔만대장경'이라고도 하는 '재조대장경'을 새길 때는 글자 한 자를 새길 때마다 절을 세 번씩 했다는 이야기가 전해져요.

그 당시 이 작업에 수많은 사람들이 동원되었는데, 많은 내용을 담고 있으면서도 잘못된 글자나 빠진 글자가 거의 없고 글씨가 아름다워 세계에서 가장 우수한 대장경으로 손꼽히고 있어요.

부처의 힘으로 외적을 물리치고자 대장경을 만들었어요.

여기서 **잠깐!**

다음 내용의 () 안에 들어갈 말은 무엇일까요?

글자 한 자를 새길 때마다 절을 세 번씩 했다는 이야기가 전해지는 '재조대장경'은 모두 8만여 장이라서 () 이라고 해요.

☞ 정답은 56쪽에

고려의 자주성, 위기에 처하다!

🏺 정동행성
고려 충렬왕 때에 원나라가 일본 정복을 위해 개경에 둔 관청을 말해요.

몽골이 세운 원나라의 세조는 일본을 침략하기 위해 '정동행성'을 설치했어요. 그리고 4만 명이 일본으로 향했으나 태풍을 만나 일본 원정은 실패로 끝났어요. 다시 전함 3,500척, 남송 군대 10만 명을 동원했으나 역시 태풍을 만나 실패하고 말았어요. 이로 인해 일본 원정을 도왔던 고려는 많은 피해를 입었지요.

🏺 다루가치
몽골이 내정 간섭을 위해 파견한 관리를 말해요.

원나라는 백성들의 생활을 감시하는 관리인 '다루가치'를 고려에 파견했어요. 뿐만 아니라 원나라는 혼인 제도를 통해 고려 국왕을 원 황실의 일원으로 만들어 자연스럽게 고려를 원나라에 복속시켰어요.

고려 원종은 왕위에 오른 후 원나라에 가서 세조를 만나 고려 태자와 원나라 공주를 혼인시키자는 제안을 했어요. 이것은 몽골 황실의 힘을 등에 업고 고려 왕실의 권위를 되찾으려는 의도였어요.

🌸 고려 박물관 야외 전시장 ➔ 고려 박물관 야외 전시장 2

현화사 7층석탑과 현화사 탑비

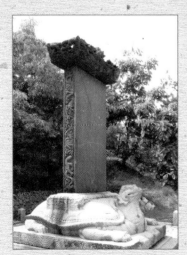

현화사 탑비

고려 박물관의 야외 전시장에는 개성 주변 지역에서 옮겨 온 유물들이 전시되어 있어요. 그중 현화사 7층석탑은 1020년(고려 현종 11)에 화강암으로 만든 탑으로, 원래 장풍군 월고리 현화사 터에 있던 것을 옮겨 왔어요.

기단을 돌로 쌓은 것과 각 층 탑신석 4면에 모두 불상과 보살상을 정교하게 조각해 놓은 것이 특징이지요. 북한 국보 제139호로 지정되어 있어요. 현화사 탑비에는 현화사의 건립 내역을 알 수 있는 2,400여 자의 글자가 앞뒤로 새겨져 있어요.

현화사 7층석탑

그런데 원나라의 세조가 이를 받아들이면서 고려 왕자들은 원나라 황실의 부마(사위)가 되었어요. 고려는 이렇게 원의 부마국이 되면서 관제나 격식의 용어들이 격하되었어요.

황제를 칭하는 '폐하'는 '전하'로 격하되었고, 황제를 상징하는 황색은 쓸 수가 없게 되었지요. 또 황제가 죽으면 위패를 종묘에 모시면서 붙였던 '조'나 '종'의 묘호가 없어지고, 원에 대한 충성을 상징하는 '충'을 왕의 이름에 붙이게 되었어요. 충혜왕, 충숙왕, 충목왕 등과 같이 말이에요.

고려와 원이 강화를 맺은 이후 두 나라 사이에는 문물 교류가 활발했어요. 그래서 고려에서는 몽골의 풍습과 언어가, 몽골에서는 고려의 풍습이 유행했답니다.

🕯️ **부마국**
사위의 나라라는 뜻이에요.

🕯️ **격하**
자격이나 등급, 지위의 격이 낮아진 것을 말해요.

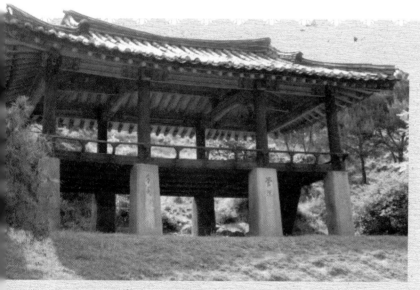

개성 유수영 문루

조선 시대 개성에는 지방관으로 개성 유수가 임명되었는데, 이 문루는 유수가 있는 감영*의 문 위에 지은 다락집이에요. 일본이 1920년 유수영 자리에 개성부청을 짓고 옆에 경찰서를 지으면서 문루를 자남산 동쪽 기슭으로 옮겨 놓았는데, 이것을 지금의 위치에 다시 옮겨 놓았다고 해요.

*감영 : 조선 시대에 관찰사가 일을 보던 관아예요.

37

세계적인 기술을 뽐낸 고려청자

　고려의 문화재 가운데 단연 돋보이는 것은 청자예요. 여러 나라의 다양한 도자기가 많지만 고려청자는 특히 아름다운 색과 우아한 형태, 독특한 무늬가 어우러져 만들어 내는 세련된 아름다움으로 세계적으로 주목받고 있지요.

 ## 고려청자는 언제부터 만들었을까요?

　신라 말의 승려들은 참선을 하다가 졸음이 오면 졸음을 쫓기 위해 차를 마셨어요. 처음에는 중국에서 찻잔을 가져다 쓰다가 점차 직접 청자를 만들기 시작했다고 해요. 고려 조정은 청자를 만들기에 좋은 흙이 나오는 강진, 부안 등에서 청자를 만들도록 했어요. 12세기 전반에는 순청자를, 12세기 중엽에는 상감 청자를 만들었지요. 이때가 고려청자의 전성기였어요.

상감 청자 만드는 방법

그릇의 형태를 만들어 다듬은 뒤 적당히 건조시켜요.

그릇이 어느 정도 마르면 표면을 긁거나 파내어 무늬를 만들어요.

오목한 부위에 백토가 들어가도록 그릇 전체에 백토를 발라요.

백토가 마르면 무늬가 잘 드러나도록 넓은 칼을 이용해 백토를 긁어내요.

 ## 고려청자 '비색'의 비밀은?

고령토로 형태를 만들어 700~800℃로 초벌구이를 하면 옅은 회색이 나오는데, 여기에 철분이 포함된 유약을 발라서 1,250℃ 정도에서 다시 구워내면 유약의 색이 변하면서 곱고 짙은 푸른 비취색이 돼요. 청자의 색은 흙과 유약에 철분이 어느 정도 있는지, 가마에 불을 땔 때 산소가 어느 정도 들어갔는지에 따라 달라져요. 고령토에 철분이 없으면 백색, 1% 정도 있으면 연두색, 3% 정도 있으면 푸른색이 된다고 해요. 또 같은 가마 안에서 구웠는데도 서로 색이 다르고, 하나의 청자도 부분적으로 서로 다른 빛깔이 난다고 해요.

 ## 고려청자의 용도는?

고려 시대 강진과 부안 일대의 가마터에서는 병, 주전자, 연적*, 베개, 의자 등 다양한 품목의 생활 용기가 나왔어요. 이것은 고려 청자가 예술품에 그치지 않고 생활 용품이기도 했다는 것을 알려 주지요. 실제 청자는 도자기나 금속 그릇에 비해 부드러운 느낌이 들고 내용물의 향과 맛을 더 잘 느끼게 해 주며 담긴 음식의 온도를 오래 유지시켜 준답니다.

* 연적 : 벼루에 먹을 갈 때 쓰는 물을 담아 두는 그릇을 말해요.

검게 표현되어야 할 부위와 그 주변에는 자토를 발라요.

덧바른 자토가 마르면 긁어내요.

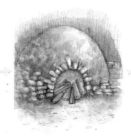

700~800℃에서 한 번 구워내요.

그 위에 철분이 아주 조금 들어 있는 유약을 골고루 발라 약 1,250℃에서 다시 구워내요.

고려가 무너지다!

고려 후기에는 왕을 원나라에서 임명했기 때문에 공민왕은 아주 어렵게 왕위에 올랐어요. 홍건적의 난과 명나라의 건국으로 원나라가 혼란스러운 상황에서 왕이 된 공민왕은 본격적으로 원에 반대하는 자주 개혁을 시작했지요. 몽골식 복장과 **변발**을 금지시키고, 원나라의 **연호**를 쓰지 않았어요. 그리고 격하된 관제는 모두 복구하고, 친원 세력을 몰아냈어요.

사실 공민왕의 개혁 과정은 무척 어려웠어요. 고려 내부에서도 특권을 잃지 않으려고 반대하는 이들이 많았거든요. 그래서 공민왕은 승려인 신돈을 내세워 돌파구를 만들었어요.

신돈은 **전민변정도감**을 세워 권력층이 불법으로 빼앗은 토지와 노비를 원래 주인에게 돌려주도록 하였어요. 이에 많은 귀족들이 반발하자 공민왕은 신진 사대부를 양성해 개혁에 박차를 가했어요.

변발
남자의 머리를 뒷부분만 남기고 나머지 부분을 깎아 뒤로 길게 땋은 머리를 말해요.

연호
서기처럼 해의 차례를 나타내는 이름이에요.

전민변정도감
고려 말기에 토지와 노비를 정리하려고 설치한 임시 관청이에요. 농민이 노비가 되는 것을 막기 위한 기관이었으나, 귀족들의 반발로 큰 성과를 거두지는 못하였어요.

고려 박물관 야외 전시장2 → 왕건왕릉

불일사 5층석탑

광종 2년에 만든 화강암 탑으로 개성시 동북쪽의 불일사 터에서 옮겨 왔어요. 이 탑을 옮길 때 첫 단과 둘째 단의 탑신 안에서 20여 개의 금동 탑들과 고려청자, 사리함, 구슬 등이 발견되었어요. 소박하면서도 웅장한 느낌을 주는 고려 초기의 전형적인 5층 석탑이에요.

개국사 석등

고려 시대 초기의 것으로 개성시 덕암리 개국사 터에서 가져왔어요. 개국사는 935년에 세워진 고려 10대 사찰의 하나였는데, 조선 시대에 문을 닫았어요. 이 석등의 장식은 간소하지만 대범하고도 웅건한 멋이 있어요.

일제 강점기에 개성은 개성부(경기도에 소속된 군급 행정 단위)였고, 광복과 함께 38선으로 분단되었을 때는 남한의 영토였어요. 그러나 한국 전쟁 중 휴전 협정이 체결되면서 휴전선 이북에 포함되어 북한 영토가 되었어요. 그래서 개성에는 이산가족이 많다고 해요.

오늘날 개성은 남과 북이 만나는 유일한 장소예요. 개성 공업 지구에서 남과 북이 힘을 합쳐 세계적인 산업 단지를 만들기 위해 노력하고 있지요.

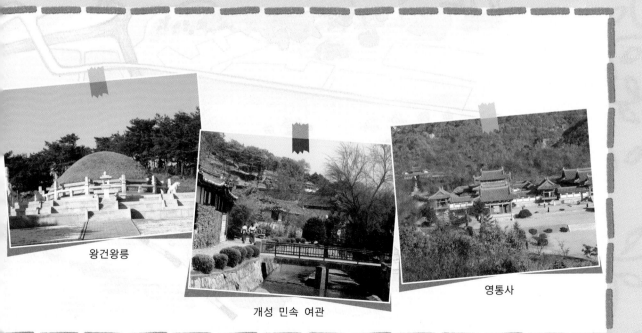

왕건왕릉

개성 민속 여관

영통사

충신은 두 임금을 섬기지 않는다!

조선을 건국한 이성계 일파는 새로운 왕조에 협력하지 않는 사람들을 처형하거나 귀양을 보냈어요. 특히 고려 왕족에 대한 탄압과 박해는 극심해서, 고려 왕족과 측근끼리 모여 살 수 있도록 섬으로 보내 주겠다며 배에 태우고 가다가 배 밑창을 뚫어 모두 바다에 빠뜨려 죽이기도 했어요.

한편, 조선 건국에 반대하던 조의생, 임선미, 맹호성 등 72명의 고려 유신들은 고려에 충성을 거듭 다짐하고 개성 서쪽에 있는 만수산 두문동에 들어가 산나물을 뜯어 먹고 살며 조선의 신하가 되지 않겠다고 버텼어요. 이성계 일파는 마을에 불을 지르면 이들이 나올 것으로

귀양
죄인을 먼 시골이나 섬으로 보내어 일정한 기간 동안 제한된 곳에서만 살게 하던 형벌이에요.

만수산 두문동에 살고 있는 고려 유신들은 불길 속에서도 고려에 대한 충성을 지켰어요.

왕건왕릉과 공민왕릉 ▶ 개성 민속 여관 ▶ 통일관 ▶ 영통사

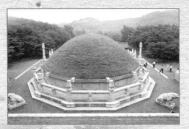

왕건왕릉

개성 남대문에서 서쪽으로 6킬로미터 떨어진 해선리에는 고려 태조 왕건과 왕비 신혜왕후의 무덤이 있어요. 무덤 속의 동쪽 벽에는 매화나무·참대·청룡, 서쪽 벽에는 소나무와 매화나무·백호, 북쪽 벽에는 현무, 천장에는 별이 그려져 있다고 해요.

공민왕릉

개풍군 해선리에 현릉(공민왕릉)과 정릉(왕비 노국 공주의 무덤)이 나란히 있어요. 원래 고려에서는 왕과 왕비의 무덤을 따로 만들었지만 공민왕 때 처음으로 같은 곳에 장사하였어요. 능 주변에 문인석과 무인석을 구별하여 세웠는데 공민왕릉의 이런 형식은 조선의 왕릉 제도에 큰 영향을 끼쳤어요.

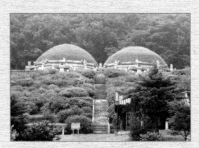

생각하고 마을을 포위한 다음, 불을 놓았는데 그들은 한 명도 나오지 않고 그대로 불길 속에서 죽어 갔다고 해요. '두문불출'이란 말은 바로 이때 만들어졌어요. 두문불출은 꼼짝하지 않고 들어앉아 밖에 나오지 않는다는 뜻이에요. 두문동에서 밖으로 나오지 않은 고려의 마지막 충신 72명의 충정을 오래오래 기억하게 해 주는 말이랍니다.

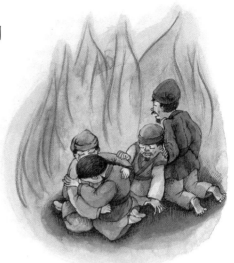

충성심을 지키는 고려의 충신들은 불길 속에서 죽어 갔어요.

여기서 **잠깐!** 다음 내용의 (　　　)에 들어갈 말을 써 보세요.

'꼼짝하지 않고 들어앉아 밖에 나오지 않는 것'을 뜻하는 (　　　　　)은 바로 두문동 밖으로 나오지 않은 고려의 마지막 충신인 72명의 이야기에서 나온 말이에요.

☞ 정답은 56쪽에

개성 민속 여관은 총 50동으로 구성된 단층 숙박 시설이에요. 온돌방, 전통 침구 등을 갖추고 있으며, 여관 내 민속 식당에서는 반상기(개성 정식), 닭곰*, 약과 등 토속 전통 음식을 즐길 수 있어요.

＊ 닭곰 : 닭을 고아서 만든 국을 말해요.

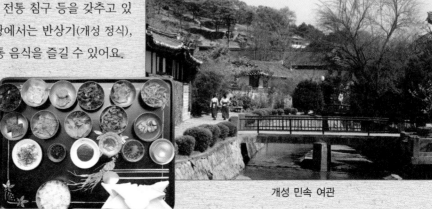

반상기

개성 민속 여관

남북이 공존하는 개성공단

자, 개성에서 일어난 일들, 고려 역사를 배우고 나니 역사 속의 개성, 고려 수도 개성의 오늘이 궁금하지요?

지금 개성에는 남북이 함께하는 공단이 있어요. 개성공단은 남북 정부의 협력 아래 우리나라의 몇몇 기업이 들어가 추진하고 있는 경제 특구로, 남한과 북한의 경제는 물론 사람들의 마음도 하나로 묶어 주는 역할을 하고 있어요.

남한은 값싼 북한의 땅과 노동력을 이용하여 생산 비용을 줄일 수 있고, 북한은 남한의 앞선 공업 기술과 풍부한 자본을 도입하고, 북한 주민들은 남한의 기업에서 일을 하고 돈도 벌 수 있어 남북 양쪽의 성장을 기대하고 있어요. 개성공단의 위상은 여기서 그치지 않아요. 개성공단은 앞으로 세계적 규모의 산업 단지로 탈바꿈할 거예요. 남한과 북한의 기업은 물론 외국의 기업까지

🕯 **경제 특구**
일반 지역과는 달리 경제 부분에서 특별 우대 정책이 적용되는 지역이에요.

> 개성공단은 남한과 북한을 하나로 묶어 주는 곳이에요.

▶ 왕건왕릉과 공민왕릉 ▶ 개성 민속 여관 ▶ 🌸 통일관 ▶ 영통사

통일관은 2개의 대형 연회장과 식당을 갖추어 500명 정도까지 손님을 받을 수 있는 대형 민속 요리 식당이에요. 북측이 자랑하는 통일관(식당)에서는 반상기(개성 정식), 개성보쌈김치, 인삼닭곰, 개성약밥 등의 특산 요리를 즐길 수 있어요.

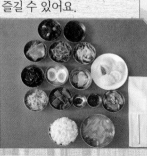

반상기

통일관

들어오게 하여 동북아시아에서 중심이 되는 산업 단지로 만들어 갈 예정이랍니다.

개성을 중심으로 자유롭게 남한과 북한의 기업이 함께 사업을 하고 세계로 뻗어 나가는 모습을 상상해 보세요. 통일이 눈앞에 보이지 않나요?

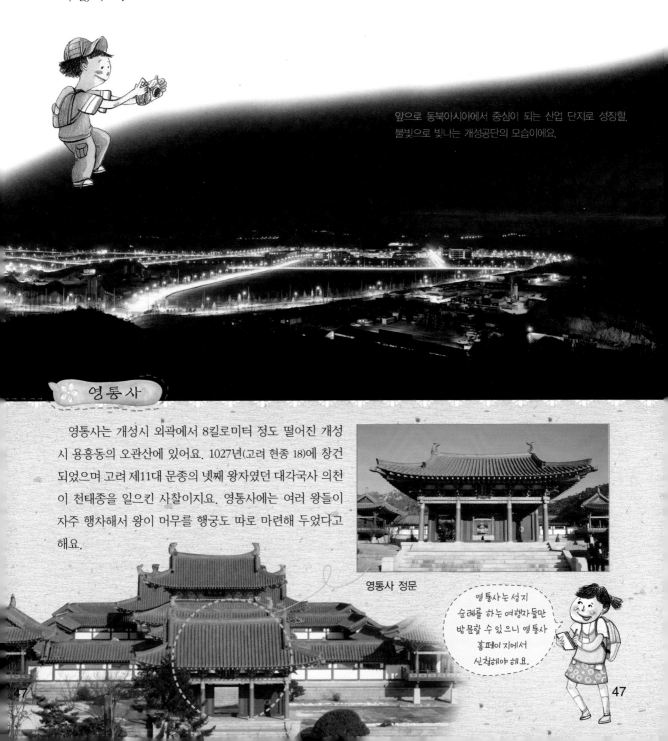

앞으로 동북아시아에서 중심이 되는 산업 단지로 성장할, 불빛으로 빛나는 개성공단의 모습이에요.

영통사

영통사는 개성시 외곽에서 8킬로미터 정도 떨어진 개성시 용흥동의 오관산에 있어요. 1027년(고려 현종 18)에 창건되었으며 고려 제11대 문종의 넷째 왕자였던 대각국사 의천이 천태종을 일으킨 사찰이지요. 영통사에는 여러 왕들이 자주 행차해서 왕이 머무를 행궁도 따로 마련해 두었다고 해요.

영통사 정문

영통사는 성지 순례를 하는 여행자들만 방문할 수 있으니 영통사 홈페이지에서 신청해야 해요.

통일이 되면…

고려는 후삼국을 통일한 이후 신라와 후백제, 그리고 발해에서 온 사람들까지 모두 받아들이고 연등회, 팔관회와 같은 축제를 다 함께 즐겼어요. 그리고 여러 차례에 침입한 이민족들도 힘을 합쳐 물리쳤지요.

고려는 종교적으로 유교와 불교 외에도 다양한 민간 신앙이 두루 조화를 이루었으며, 정치적으로는 특권을 가진 귀족 집단을 두면서도 지방 세력을 끊임없이 중앙으로 진출하게 하여 신진 사대부처럼 새로운 세력을 만들어 냈어요. 그래서 우리는 고려 역사 속에서 포용성과 자주성, 개방성과 역동성, 다양성을 읽을 수 있어요.

그런데 우리는 왜 그동안 이렇게 멋진 고려에 주목하지 않았을까요?

우선, 여러 차례 전란으로 고려의 역사를 기록한 《고려실록》이 없어져서 고려의 모습들을 정확히 알 수가 없었어요. 《고려사》, 《고려사절요》가 남아 있긴 하지만, 이 책들은 조선 건국의 정당성을 옹호하려는 의도가 많이 반영되어 있어서 고려 말의 부패와 혼란이 과장되게 기록되어 있어요. 그 기록들을 통해 고려의 참된 모습을 알기는 어려웠지요.

다른 한 가지 이유는 고려의 주요 유물이나 유적은 개성 일대에
있어서 쉽게 볼 수 없기 때문이에요. 분단 국가
의 비극이라고 할 수 있겠지요?

책을 읽고, 개성을 다녀온 친
구들은 고려의 역사
를 더 가깝게 느끼고
생각하게 되었을 거
예요. 지금부터는 개성과
마찬가지로 우리 조상의
발자취가 가득한 평양
과 원산, 의주와 또
다른 북녘 땅을 찾아
가 조상들의 이야기에
귀 기울일 수 있는 날을 기
다려 봐요!

남북이 하나되어 통일 국가로
나아가는 꿈을 가져요.

개성, 이곳도 살펴보아요!

고려 시대의 자취가 남아 있는 개성의 유적은 아직도 갈 수 없는 곳이에요. 그렇지만 개성에는 우리 선조들의 숨결을 느낄 수 있는 곳이 많기에 다시 갈 수 있는 날을 기다리며 책을 통해 개성의 유적지를 둘러보세요.

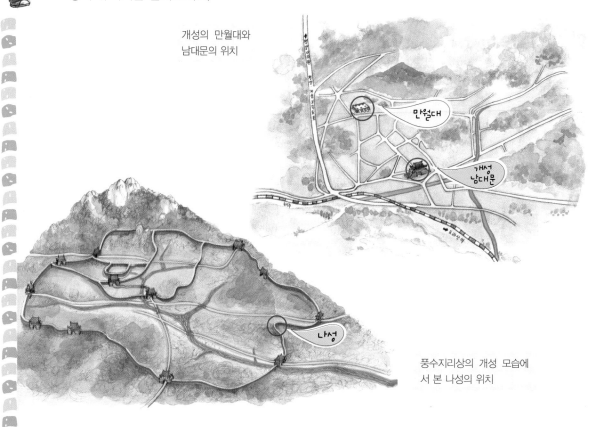

개성의 만월대와
남대문의 위치

풍수지리상의 개성 모습에
서 본 나성의 위치

❀ 만월대

고려 궁성은 거란의 침입, 이자겸의 난, 몽골의 침입 때 크게 파괴되었고 그때마다 복원되었어요. 하지만 공민왕 때 홍건적의 침입으로 불에 탄 이후에는 복원을 하지 못해 지금은 송악산 기슭 언덕에 돌계단만 남아 있어. 낮은 곳은 축대를 쌓고 높은 곳은 계단을 쌓아 올리는 자연 친화적인 방식으로 성을 지은 것이 특징이에요.

50

❀ 개성 남대문

개성 내성의 정남문으로 개성시 북안동에 있
어요. 1393년(조선 태조 2)에 완성되었는데, 당시
수도가 개성이었지만 이미 수도를 한양으로 옮
길 계획이었기 때문에 규모를 그렇게 크게 짓지
는 않았어요. 그러나 고려 시대 건축술의 장점이
잘 살아 있어 소박하면서도 짜임새 있는 문루로
평가받아요. 동쪽 계단으로 문루에 오를 수 있어,
조선 전기에 개성으로 유람 온 선비들이 이곳에서
개성을 내려다 보았다고 해요. 한국 전쟁 때 파괴
었는데 1954년에 현재의 모습으로 복원되었어요.

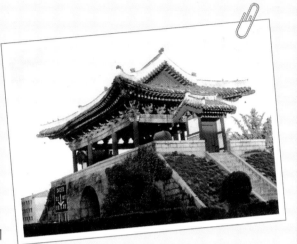

연복사종

1346년에 주조된 우리나라의 5대 명종*의 하나로, 개성 사람들에게 시간을 알려
주었어요. 종 표면에는 물고기, 용, 봉황, 기린, 게 등과 종을 주조한 연대, 종의 내력
과 불교 경전 등이 새겨져 있어요. 형태가 우아하고 조각이 섬세할 뿐만 아니라 소리
가 아름답고 맑아 멀리까지 퍼지는데, 이 종소리가 들리는 곳에서 재배된 인삼만 개
성 인삼으로 인정했다고 해요.

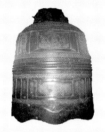

*5대 명종 : 연복사종, 평양의 평양종, 평창의 상원사종, 경주의 봉덕사종, 천안의 성지사종

❀ 개성 나성

개성 나성은 고려 도성이었던 개성을 둘러싼 성으로, 외성이
라고도 해요. 세 번에 걸친 거란의 침입을 막아낸 뒤 강감찬의
건의에 따라 송악산 꼭대기에서부터 남쪽의 용수산, 서쪽의 지
네산, 동쪽의 부흥산 등 높은 산봉우리들을 이어가며 쌓았어요.
원래는 동서남북의 4대문과 중문 8개, 소문 13개가 있었는데 지
금은 터만 일부 남아 있어요.

나는 개성 박사!

열심히 개성을 둘러본 친구들, 모두 수고했어요. 이제부터 체험학습을 얼마나 잘했는지 함께 알아보아요.

❶ 맞는 말에 ○, 틀린 말에 ✕ 표시를 해 보세요.

(1) 견훤이 개경에 후백제를 세웠어요. ()

(2) 발해가 멸망하자 발해 유민들이 개경으로 찾아왔어요. ()

(3) 이자겸은 왕이 되려고 개경의 왕궁에 불을 질렀어요. ()

(4) 묘청은 개경으로 수도를 옮기자고 주장했어요. ()

(5) 몽골이 쳐들어오자 팔만대장경을 만들었어요. ()

(6) 고려 시대에는 온 나라가 함께 토속신에게 나라의 평안을 비는 행사가 열렸어요. ()

❷ 다음과 같은 내용의 말을 한 사람을 보기 에서 찾아 적으세요.

| 보기 | 최영 | 공민왕 | 이성계 | 묘청 | 이자겸 | 윤관 | 이방원 | 정몽주 | 만적 |

(1) 왕후장상이 될 사람이 따로 있는 게 아니다. 우리도 할 수 있다. ()

(2) 원나라 사람처럼 옷 입거나 말하는 습관을 버려라. ()

(3) 요동을 공격하는 것은 좋은 생각이 아니다. ()

(4) 이 몸이 죽고 죽어 일백 번 고쳐 죽어 ()

❸ 다음 설명에 어울리는 유적을 연결해 보세요.

(1) 고려 시대 황궁이 있던 자리 · · 고려 성균관

(2) 정몽주의 충절을 보여 주는 곳 · · 만월대

(3) 지금은 박물관, 고려 시대에는 학교였던 곳 · · 선죽교

(4) 고려를 세운 왕의 무덤 · · 공민왕릉

(5) 반원 자주 개혁을 실시했던 왕의 무덤 · · 왕건왕릉

④ 십자말풀이를 해 보세요.

〈가로 열쇠〉

1. 외적의 침입을 막기 위해 압록강에서 도련포까지 쌓은 성이에요.

2. 여진족을 공격하고 9성을 쌓은 지휘관이에요.

3. 고려 말의 충신이에요. 이 몸이 죽고 죽어~

4. 거란의 침입을 부처의 힘으로 물리치고자 만든 대장경이에요.

5. 조선이 건국되자 고려 말의 충신 72명은 이곳으로 들어가서 안 나왔어요.

6. 중국 원나라 사람으로 공민왕과 결혼하여 왕비가 된 사람이에요.

7. 최충헌의 아들. 강화 천도를 결정했지요.

8. 정몽주가 피를 흘린 자리에 대나무가 쑤욱~

9. 요동 정벌을 떠났던 이성계가 군대를 돌이켜서 개성으로 돌아왔어요.

〈세로 열쇠〉

1. 수도를 옮기는 것이에요.

2. 고려 시대에는 교육 기관이었지만, 지금은 박물관으로 쓰이고 있어요.

3. 최씨 정권의 군사들로 몽골에 끝까지 저항했던 군대예요.

4. 몽골의 한자어 이름이에요.

5. 고려 시대 과거 시험 중에 유교 경전 이해 시험을 말하는 거예요.

6. 사위의 나라라는 뜻이에요.

7. 궁문이나 성문 위에 지은 다락집을 말해요.

8. 거란족의 세 번째 침입 때 고려는 이곳에서 거란족을 크게 물리쳤지요.

9. 고려 시대의 대표적인 무역항이에요.

☞ 정답은 56쪽에

개성 관광 안내 지도를 만들어 보아요!

개성 관광 잘 마쳤나요? 개성 관광 안내 지도를 만들며 고려 시대의 유물과 유적들을 많이 간직하고 있는 아름다운 개성을 다시 한 번 떠올려 보아요!

1 준비물을 챙겨요
개성 안내 지도, 개성 답사 때 찍은 사진, 도화지, 가위, 풀, 사인펜 또는 색연필

2 유물·유적의 이름과 특징을 적어요
개성을 돌아보는 코스대로 유물·유적의 목록을 순서대로 적은 다음, 간단하게 설명을 덧붙여요. 유물·유적의 특징을 직접 적고 정리하면 오랫동안 기억할 수 있어요. 설명을 너무 길게 적어 넣으면 지도가 복잡해지니까 짧게 써요.

3 개성을 관광할 때 찍은 사진을 준비해요
개성 관광 때 찍은 사진들을 준비해요. 그리고 답사 때 방문했던 코스대로 사진을 늘어 놓아요. 건물 사진일 경우 전체가 다 나온 모습이 좋아요.

4 관광 지도를 그리고 그 위에 유물·유적 사진을 붙여요
먼저 책 앞쪽에 있는 '한눈에 보는 개성 지도'를 따라 그려요. 한 가지 색만 쓰면 지도가 단조로워질 수 있으니 여러 가지 색을 이용해요. 그리고 오려 놓은 유물·유적의 사진을 정확한 위치에 붙여요. 개성의 모습이 더 생생하게 그려질 거예요.

5 유물·유적에 대한 설명을 붙여요
사진 옆에 유물·유적의 설명을 붙여요. 관광할 때 들었던 이야기가 떠오르면 간단하게 적어도 돼요. 그림 옆에 공간이 없으면 서로 번호를 붙이거나, 선을 그어 연결해도 괜찮아요.

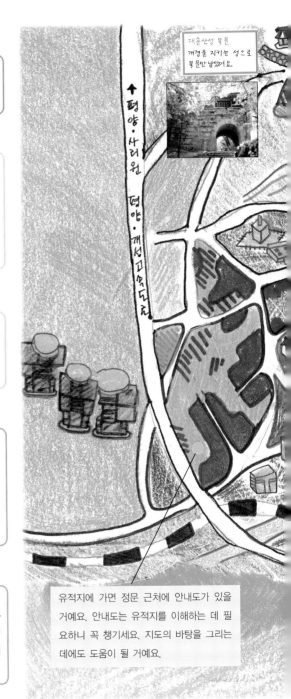

대흥산성 북문
개경을 지키는 성으로 북문만 남았어요.

유적지에 가면 정문 근처에 안내도가 있을 거예요. 안내도는 유적지를 이해하는 데 필요하니 꼭 챙기세요. 지도의 바탕을 그리는 데에도 도움이 될 거예요.

내가 만든 개성 지도

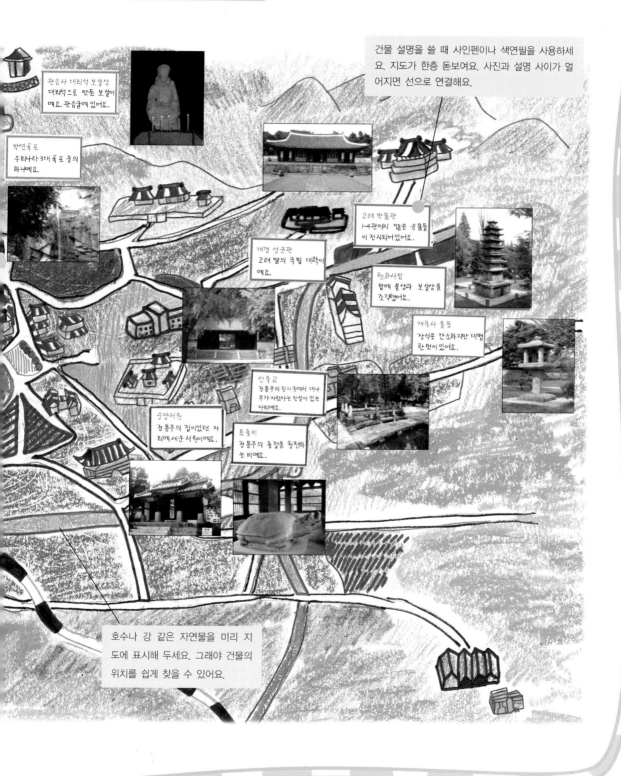

건물 설명을 쓸 때 사인펜이나 색연필을 사용하세요. 지도가 한층 돋보여요. 사진과 설명 사이가 멀어지면 선으로 연결해요.

관음사 대리석 보살상
대리석으로 만든 보살이에요. 관음굴에 있었어요.

박연폭포
우리나라 3대 폭포 중의 하나예요.

고려 박물관
1~4관까지 많은 유물들이 전시되어 있었어요.

개경 성균관
고려 말의 국립 대학이에요.

현화사탑
탑에 불상과 보살상을 조각했어요.

개국사 돌들
장식은 간소하지만 대범한 멋이 있었어요.

선죽교
정몽주의 핏자국에서 대나무가 자랐다는 전설이 있는 다리예요.

숭양서원
정몽주의 집이었던 자리에 세운 서원이에요.

표충비
정몽주의 충절을 칭찬하는 비예요.

호수나 강 같은 자연물을 미리 지도에 표시해 두세요. 그래야 건물의 위치를 쉽게 찾을 수 있어요.

정답

여기서
잠깐!

5쪽 모두 ✕
20쪽 ④
29쪽 코리아
35쪽 팔만대장경
45쪽 두문불출

나는 개성박사!

① 맞는 말에 ○, 틀린 말에 ✕표시를 해 보세요.

(1) 견훤이 개경에 후백제를 세웠어요.　　　　　　(✕)
(2) 발해가 멸망하자 발해 유민들이 개경으로 찾아왔어요.
　　　　　　　　　　　　　　　　　　　　　(○)
(3) 이자겸은 왕이 되려고 개경의 왕궁에 불을 질렀어요.
　　　　　　　　　　　　　　　　　　　　　(○)
(4) 묘청은 개경으로 수도를 옮기자고 주장했어요.　(✕)
(5) 몽골이 쳐들어오자 팔만대장경을 만들었어요.　(○)
(6) 고려 시대에는 온 나라가 함께 토속신에게 나라의 평안을
　　비는 행사가 열렸어요.　　　　　　　　　　(○)

② 다음과 같은 내용의 말을 한 사람을 보기에서 찾아 적으세요.

(1) 왕후장상이 될 사람이 따로 있는 게 아니다. 우리도 할 수
　　있다.　　　　　　　　　　　　　　　　　(만적)
(2) 원나라 사람처럼 옷 입거나 말하는 습관을 버려라.
　　　　　　　　　　　　　　　　　　　　(공민왕)
(3) 요동을 공격하는 것은 좋은 생각이 아니다.
　　　　　　　　　　　　　　　　　　　　(이성계)
(4) 이 몸이 죽고 죽어 일백 번 고쳐 죽어　　(정몽주)

③ 다음 설명에 어울리는 유적을 연결해 보세요.

(1) 고려 시대 황궁이 있던 자리 ———————— 고려 성균관
(2) 정몽주의 충절을 보여 주는 곳 ——————— 만월대
(3) 지금은 박물관,
　　고려 시대에는 학교였던 곳 ——————— 선죽교
(4) 고려를 세운 왕의 무덤 —————————— 공민왕릉
(5) 반원 자주 개혁을 실시했던
　　왕의 무덤 ——————————————— 왕건왕릉

④ 십자말풀이를 해 보세요.

¹천	리	장	²성				³정	⁴몽	주
도			균		³삼		고		
		²윤	관		별				⁵명
					⁴조	조	대	장	경
⁵두	⁷문	동		⁶부					업
	루			마		⁸귀			
			⁶노	국	공	주			
⁷최	우						⁹벽		
							란		
⁸선	죽	교		⁹위	화	도	회	군	

생각만큼 점수가
안 나왔다고요?
개성에 다시 가
봐야겠군요~

사진 및 참고 서적

사진

장윤선 3쪽(경의선 남북출입사무소), 11쪽(박연 폭포, 대흥산성 북문, 관음사), 12쪽(박연 폭포), 13쪽(범사정), 14쪽(용바위에 남겨진 황진이의 글씨), 18쪽(대흥산성 북문), 19쪽(관음사 대웅전, 관음보살상), 23쪽(숭양서원, 고려 박물관), 24쪽(숭양서원, 정몽주의 초상을 모신 사당), 25쪽(선죽교비), 26쪽(표충각, 표충비), 27쪽(성균관 입구의 수백 년 된 나무), 30쪽(고려 박물관 1관, 만월대 모형), 31쪽(고려 박물관 2관, 이마 전(顚) 자가 새겨진 쇠활자, 용머리 조각), 32쪽(고려 박물관 3관, 적조사 쇠부처), 33쪽(공민왕릉 모형 내부의 벽화, 승려들의 장 에 쓰이던 석관), 36쪽(현화사 7층석탑, 현화사 탑비), 37쪽(개성 유수영 문루), 40쪽(불일사 5층석탑, 개국사 돌등)

(주)현대아산 4쪽(선죽교, 성균관), 23쪽(선죽교), 25쪽(선죽교), 43쪽(왕건왕릉, 개성 민속 여관), 44쪽(왕건왕릉, 공민왕릉), 45쪽(개성 민속 여관, 반상기), 46쪽(통일관, 반상기)

한국토지공사 남북협력사업처 47쪽(불빛으로 빛나는 개성공단의 모습)

국립문화재연구소 4쪽(만월대와 송악산), 50쪽(만월대), 51쪽(개성 남대문, 연복사종, 개성 나성)

두산동아 엔사이버 34쪽(강화성), 43쪽(영통사), 47쪽(영통사)

참고 서적

송경록, 《개성 이야기》, 푸른 숲.
KBS 역사 스페셜, 《역사스페셜4》, 효형출판
한국생활사박물관 편찬위원회, 《한국생활사박물관7》, 사계절
한국생활사박물관 편찬위원회, 《한국생활사박물관8》, 사계절
이병희, 《뿌리깊은 한국사 샘이 깊은 이야기3》, 솔
임홍군, 《짱구의 북한 수학여행기》, 신서&생명의 숲
윤경진, 《아 그렇구나! 우리 역사7 고려1》, 여유당
윤경진, 《아 그렇구나! 우리 역사8 고려2》, 여유당
한국역사연구회, 《개경의 생활사》, 휴머니스트
이광수, 《우린 개성으로 수학여행 간다》, 올벼

초등학교 교과서와 관련된 학년별 현장 체험학습 추천 장소

1학년 1학기 (21곳)	1학년 2학기 (18곳)	2학년 1학기 (21곳)	2학년 2학기 (25곳)	3학년 1학기 (31곳)	3학년 2학기 (37곳)
철도박물관	농촌 체험	소방서와 경찰서	소방서와 경찰서	경희대자연사박물관	IT월드(과천정보나라)
소방서와 경찰서	광릉	서울대공원 동물원	서울대공원 동물원	광릉수목원	강원도
시민안전체험관	홍릉 산림과학관	농촌 체험	강릉단오제	국립민속박물관	경희대자연사박물관
천마산	소방서와 경찰서	천마산	천마산	국립서울과학관	광릉수목원
서울대공원 동물원	월드컵공원	남산골 한옥마을	월드컵공원	국립중앙박물관	국립경주박물관
농촌 체험	시민안전체험관	한국민속촌	남산골 한옥마을	기상청	국립고궁박물관
코엑스 아쿠아리움	서울대공원 동물원	국립서울과학관	한국민속촌	서대문자연사박물관	국립국악박물관
선유도공원	우포늪	서울숲	농촌 체험	선유도공원	국립부여박물관
양재천	철새	갯벌	서울숲	시장 체험	국립서울과학관
한강	코엑스 아쿠아리움	양재천	양재천	신문박물관	남산
에버랜드	짚풀생활사박물관	동굴	선유도공원	경상북도	남산골 한옥마을
서울숲	국악박물관	고성 공룡박물관	불국사와 석굴암	양재천	롯데월드민속박물관
갯벌	천문대	코엑스 아쿠아리움	국립중앙박물관	경기도	국립민속박물관
고성 공룡박물관	자연생태박물관	옹기민속박물관	국립민속박물관	이화여대자연사박물관	삼성어린이박물관
서대문자연사박물관	세종문화회관	기상청	전쟁기념관	전쟁기념관	서대문자연사박물관
옹기민속박물관	예술의 전당	시장 체험	판소리	천마산	선유도공원
어린이 교통공원	어린이대공원	에버랜드	DMZ	한강	소방서와 경찰서
어린이 도서관	서울놀이마당	경복궁	시장 체험	화폐금융박물관	시민안전체험관
서울대공원		강릉단오제	광릉	호림박물관	경상북도
남산자연공원		몽촌역사관	홍릉 산림과학관	홍릉 산림과학관	월드컵공원
삼성어린이박물관		국립현대미술관	국립현충원	우포늪	육군사관학교
			국립4·19묘지	소나무 극장	해군사관학교
			지구촌민속박물관	예지원	공군사관학교
			우정박물관	자운서원	철도박물관
			한국통신박물관	서울타워	이화여대자연사박물관
				국립중앙과학관	제주도
				엑스포과학공원	천마산
				올림픽공원	천문대
				전라남도	태백석탄박물관
				경상남도	판소리박물관
				허준박물관	한국민속촌
					임진각
					오두산 통일전망대
					한국천문연구원
					종이미술박물관
					짚풀생활사박물관
					토탈야외미술관

4학년 1학기 (34곳)	4학년 2학기 (56곳)	5학년 1학기 (35곳)	5학년 2학기 (51곳)	6학년 1학기 (36곳)	6학년 2학기 (39곳)
강화도	IT월드 (과천정보나라)	갯벌	IT월드(과천정보나라)	경기도박물관	IT월드(과천정보나라)
갯벌	강화도	광릉수목원	강원도	경복궁	KBS 방송국
경희대자연사박물관	경기도박물관	국립민속박물관	경기도박물관	덕수궁과 정동	경기도박물관
광릉수목원	경복궁 / 경상북도	국립중앙박물관	경복궁	경상북도	경복궁
국립서울과학관	경주역사유적지구	기상청	덕수궁과 정동	고성 공룡박물관	경희대자연사박물관
기상청	경희대자연사박물관	남산골 한옥마을	경상북도	국립민속박물관	광릉수목원
농촌 체험	고창, 화순, 강화 고인돌유적	농업박물관	경희대자연사박물관	국립서울과학관	국립민속박물관
서대문자연사박물관	전라북도	농촌 체험	고인쇄박물관	국립중앙박물관	국립중앙박물관
서대문형무소역사관	고성공룡박물관	서울국립과학관	충청도	농업박물관	국회의사당
서울역사박물관	충청도	서울대공원 동물원	광릉수목원	롯데월드민속박물관	기상청
소방서와 경찰서	국립경주박물관	서울숲	국립공주박물관	몽촌토성과 풍납토성	남산
수원화성	국립민속박물관	서울시청	국립경주박물관	민주화현장	남산골 한옥마을
시장 체험	국립부여박물관	서울역사박물관	국립고궁박물관	백범기념관	대법원
경상북도	국립서울과학관	시민안전체험관	국립민속박물관	서대문자연사박물관	대학로
양재천	국립중앙박물관	경상북도	국립서울과학관	서대문형무소 역사관	민주화현장
옹기민속박물관	국립국악박물관 / 남산	양재천	국립중앙박물관	서울역사박물관	백범기념관
월드컵공원	남산골 한옥마을	강원도	남산골 한옥마을	조선의 왕릉	아인스월드
철도박물관	농업박물관 / 대법원	월드컵공원	농업박물관	성균관	서대문자연사박물관
이화여대자연사박물관	대학로	유명산	롯데월드민속박물관	시민안전체험관	국립서울과학관
천마산	롯데월드민속박물관	제주도	충청도	시장 체험 / 신문박물관	서울숲
천문대	몽촌토성과 풍납토성	짚풀생활사박물관	서대문자연사박물관	경상북도	신문박물관
철새	불국사와 석굴암	천마산	성균관	암사동 선사주거지	양재천
홍릉 산림과학관	서대문자연사박물관	한강	세종대왕기념관	운현궁과 인사동	월드컵공원
화폐금융박물관	서울대공원 동물원	한국민속촌	수원화성	전쟁기념관	육군사관학교
선유도공원	서울숲	호림박물관	시민안전체험관	천문대	이화여대자연사박물관
독립공원	서울역사박물관	홍릉 산림과학관	시장 체험 / 신문박물관	철새	중남미박물관
탑골공원	조선의 왕릉	하회마을	경기도	청계천	짚풀생활사박물관
신문박물관	세종대왕기념관	대법원	강원도	짚풀생활사박물관	창덕궁
서울시의회	수원화성	김치박물관	경상북도	태백석탄박물관	천문대
선거관리위원회	승정원 일기 / 양재천	난지하수처리사업소	옹기민속박물관	해인사 고려대장경과 장경판전	우포늪
소양댐	옹기민속박물관	농촌, 어촌, 산촌 마을	운현궁과 인사동	호림박물관	판소리박물관
서남하수처리사업소	월드컵공원	들꽃수목원	육군사관학교	유니세프 한국위원회	한강
중랑구재활용센터	육군사관학교	정보나라	이화여대자연사박물관	무령왕릉	홍릉 산림과학관
중랑하수처리사업소	철도박물관	드림랜드	전라북도	현충사	화폐금융박물관
	이화여대자연사박물관	국립극장	전쟁박물관	덕포진교육박물관	훈민정음
	조선왕조실록 / 종묘		창경궁 / 천마산	서울대학교 의학박물관	상수도연구소
	종묘제례		천문대	상수허브랜드	한국자원공사
	창경궁 / 창덕궁		태백석탄박물관		동대문소방서
	천문대 / 청계천		한강		중앙119구조대
	태백석탄박물관		한국민속촌		
	판소리 / 한강		해인사 고려대장경과 장경판전		
	한국민속촌		화폐금융박물관		
	해인사 고려대장경과 장경판전		중남미문화원		
	호림박물관		첨성대		
	화폐금융박물관		절두산순교유적지		
	훈민정음		천도교 중앙대교장		
	온양민속박물관		한국에너지기술연구원		
	아인스월드		한국자수박물관		
			초전섬유퀼트박물관		